CONVERSAS DE VIDAS

TONIO VERVE

Copyright © 2017 Tonio Verve

All rights reserved.

ISBN-10:1535527579
ISBN-13: **978-1535527576**

AGRADECIMENTOS

""... A Deus, ao meu eu, ao teu meu, ao seu, ao nosso eu, ao vosso meu, que são de "todos que sentirem essas canções...".

À minha família:

Meu pai José Pedro, minha mãe Juvanete, Alexandre, Mateus, Milena, "Mama" - Maria Mariano e Ataíde Mariano.

Prefácio

Tônio Verve, filho de dois pernambucanos, nasceu no Rio de Janeiro, e começou a escrever poesias aos onze anos de idade, época em que foi premiado pela produção da melhor redação da rede de escolas públicas, em concurso promovido pelo Município e Estado do Rio de Janeiro. Começou a tocar violão, aos 13 anos de idade, e compôs a sua primeira canção aos 16. Profissionalizou-se aos 28 anos como Cantor e Violonista popular. Possui um acervo de mais de trezentos e cinquenta canções de sua autoria.

Estudou Harmonia e Teoria Musical no CYGAM - Centro de Aperfeiçoamento Musical Yan Guest. Foi aluno de Yan Guest, Renato Farias, Renato Alvim.

Participou de vários festivais de música e Poesia no Estado do Rio de Janeiro, nos quais foi diversas vezes premiado.

Apesar de acolhido pelas energias poética e musical, Tônio não optou pela carreira artística e, aos vinte e dois anos, formou-se em Ciências Econômicas na UFRRJ. Concluiu também o curso de Bacharelado em Direito pela Faculdade Brasileira de Ciências Jurídicas, e em Educação Física pela UNESA. É pós-graduado em Docência do Ensino Superior pela Universidade Castelo Branco; pós graduado pelo Programme in Sport Management and Law pelo CIES, FGV E FIFA, cursou também as Escolas da

Defensoria Pública do Estado do Rio de Janeiro e a Escola da Magistratura do Estado do Rio de Janeiro.

Atualmente é Professor Universitário da Disciplina Direito Tributário, Civil e Empresarial na Universidade Estácio de Sá.

Diante dos naturais conflitos internos provocados pela diversidade cultural que o alimenta, aos cinquenta e sete anos, o poeta e compositor, resolve mostrar à sociedade brasileira e ao mundo parte de sua produção artística, pelo lançamento do CD Refazer-me, com doze canções de sua autoria, caracterizadas, pelos vários estilos da MPB.

Sintam-se acariciados pelo poeta.

À GUIA DE APRESENTAÇÃO

Um livro é uma obra de arte; um livro de música acompanhado de um CD é uma obra divina. Feliz de quem pode escrever poesias e compor músicas, e Tônio Verve, consegue realizar a escrita e a composição com maestria, dignas de um escritor e de um músico sensível. Percorrendo suas poesias é impossível não vivenciar momentos de gáudio, intercalados com conjunturas de grandes recordações, como se pode observar em "Refazer-me", "Clara escuridão" e mesmo o sensível "Um sonho real pra nós dois". A antinomia de "Clara escuridão" nos leva até Paris onde faleceu Antônio Prata, o Grande Otelo e nos torna plenos de questionamentos sobre a grandeza deste jovem de Uberlândia e suas ligações emocionais com Tônio Verve em suas caminhadas artísticas.

"Arte Nordestina" nos presenteia com o que há de melhor em termos de brasilidade, relembrando-nos muito facetas de um Brasil desconhecido e que só recentemente tem se apresentado na ribalta artística com arranjos musicais perfeitos e letra abissalmente significativa.

Infindáveis também são os sentimentos expressos em "Passado no cais", "A voz do vento" e, sobretudo, em "Conversas de vidas", onde podemos observar e decodificar a vivência autêntica da mais significativa autoestima que

exige congruência, que o eu interior está de acordo com o eu manifesto no mundo; na autêntica honestidade que consiste em respeitar a diferença entre o real e o irreal, e em não tentar obter valores alterando a realidade, sem tentar atingir metas, fingindo que a verdade é diferente do que é.

"Mujer", de uma plasticidade invulgar é um convite à meditação; aí encontramos a harmonia sutil de nos permitir um tempo e um espaço pessoal, para encontrar a nós mesmos na solidão ou para fazer aquilo que nos agrada. Talvez esse seja o segredo que, depois, nos faz desfrutar tanto a glória de nossa companhia mútua...

Esta obra nasceu do pensamento de um jovem poeta, músico, literato e jurista, José Antônio da Silva, dotado de espírito prático, e revela sua sensibilidade artística e social; tenho o prazer de desfrutar ao longo dos anos de sua amizade e desta faceta pessoal de Tônio Verve e gostaria de passá-la aos que, como ele e eu, possuem tais sensibilidades; de fácil compreensão, esta obra, indubitavelmente tornar-se-á fonte de alegria e entretenimento aos amantes das artes.

Satisfeito e honrado me senti em apresentar o presente trabalho, tenho certeza de que o autor nos brindará com outros, como, aliás, sei que já têm em seu arquivo pessoal.

GERALDO OSWALDO LAGARES

CONVERSAS DE VIDAS

15	Herói Menino
16	Som da Primavera
17	Um Novo Tom
18	Clara Escuridão
19	Um Sonho Real Pra Nós Dois
20	Do Outro Lado da Ilusão
21	Arte Nordestina
22	A Voz do Vento
23	Conversas de Vidas
24	Canto da Vida
25	Pedra Rara
26	Blues Com Som de Jazz
27	Concertando a Rede
28	Minhas Ilusões
29	Amor e Dor
30	Meu Mar Com Música
31	Ridícula Partícula
32	Bate Por Ti
33	O Sonho É Você
34	Vida, Verso e Canção
35	Mistério da Vida
36	Sonho Moreno

37	Reviver
38	Coração Poeta
39	Fronteiras
40	Dom de Cantar o Universo
41	Luz do Coração
42	Grávida de Vida
43	Em Busca do Sol
44	Por ti Querer
45	Passarinho
46	Árvore humana
47	Herança do Pão
48	Brisa e Trovão
49	Ouro Amor
50	Mensagem Brasileira
51	Que seja Com Amor
52	As Duas Faces de Ilusão
53	Cansaço
54	Pesaelo do Adeus
55	Sonho de Criança
56	Crianças, Essas Crianças
57	A Criança É Importante
58	Quem Sabe Um Estranho
59	Aos Maus Governantes

60	Canto Vivido
61	Ainda Te Amo
62	Vida e Verso
63	Sorrir ou Chorar
64	Puro Sedento
65	Cansado
66	Instrumento
67	A Mulher Que Amo
68	Goteja o Silêncio
69	Vida Por Viver
70	Enganos
71	A Hora De…
72	Minha Canção
73	Meu Pai
74	Antes e Depois de Você
75	Para Ao Final Dar Em Nada
76	Nosso Amanhã
77	Eterno Encontro
78	Refúgio Eterno
79	Ser Criança
80	Despedida
81	Resposta à Ilusão
82	Apagar

83	A Mente Humana – Fundo Negro
84	Quiçá Razão
85	Mergulhar Noutra Paixão
86	Renascer
87	Frutos da Terra
88	Revela-me o Sol
89	Mistério da Arte
90	Minha Ilusão
91	Doenças da Vida
92	Procura
93	Carrossel
94	Sem Saber O Por Que?
95	Planeta Criança
96	Meu Brilho e Mistério
97	Nas Bossas Que A Gente Criar
98	Através da Canção
99	Vida Clara
100	Amor Pra Dar
101	Novos Rumos
102	Minhas Canções
103	Recado da Vida
104	Páginas da Vida
105	Busca da Vida

106	Teu Som de Poesia
107	Um Som A Brilhar
108	Mujer
109	Visão
110	Um Sol No Meu Mar
111	Poeta
112	Canto Derramado
113	Estações do Amor
114	Magia da Vida
115	É Bom de Namorar
116	Versão Feminina e Mim
117	Encontro Com As Estrelas
118	Nada Importa
119	Pra Que Deus Aqui Possa Cantar
120	Ruptura
121	O Que ou o Que Sou?
122	Avante Brasil (2014)
123	Parabéns Para Nós
124	Hino da São Pedro Atlético Clube
125	Hino do Bora Bola Esporte Clube
126	A Força das Artes
127	Incompatíveis com O Amor – Poder Controle e Manipulação
128	Nosso Amor

129	Um Sonho, A Academia, A Sua Voz
130	Visão
131	Romance Na Roça
133	A Melodia Das Estrelas
134	Conflito Natural e Atual do Amor
136	Adornos Inúteis
137	Nossos Caminhos
138	Nosso Som de Poesias
139	O Que Eu Posso Ser Pra Ti
141	Sintomas do Nosso Amor
142	Você Chegou
143	Um Pedido A Deus
144	Sem Etapas
145	A Vida
146	Querer do Amor
147	A Tez da Vida
148	Partituras
166	Sobre o Autor

RECONHECIMENTO

" – Dedico essa obra literária, ideias e ideais ao meu Pai José Pedro da Silva. Homem que me apontou o caminho do bem, me ensinou que o amor é a mais poderosa energia que existe no universo, e me iluminou ao afirmar que a minha maior missão aqui na Terra seria propagar a minha Arte e conhecimento aos meus semelhantes".

" - O seu amor está presente em todas as partículas do meu corpo e em cada expressão da minha alma".

Tonio Verve

HERÓI MENINO

Diferente das palavras que procuram explicar

Foge aos olhos e a mente e nos prende pelo ar...

Como fonte de um milagre nos revela o que é amar

É semente, nos aquece pra podermos caminhar...

Toca a vida como a arte com vontade de compor

Mostra o fundo ao poeta e aguça o seu calor

Canta o mundo, molha a terra

Quando temos que parar

Dá limites como um sábio, quer salvar...

Você meu grão, som-filho, amigo,

Minha canção, verso menino,

Que me faz amanhecer,

Você meu chão, timbre querido,

Meu neném-herói invencível

Que me faz sobreviver...

SOM DA PRIMAVERA

Lá vem você pra renascer em mim

O som e a luz da Terra

Sem sequer me revelar seus traços

Mas com a força do amor

Nos nossos passos...

Lá vem você, e por te querer

O mundo é Ipanema,

Pra sintetizar a flor na gente

A verdade da ilusão

Numa semente

Pra ter você na emoção

Na voz que eu sempre quis

Fui nu, tom aprendiz.

Fazer você foi oração

Foi tudo que se quis

Por você serei sempre feliz...

UM NOVO TOM

Uma inspiração pulsou meu peito

Brotou numa canção a poesia, um novo ser.

O amor e a paixão tocaram o som de uma toada

Compondo o som de um sonho que é você

E que a arte

Seja o adorno dessa estrada

Que mexa com a ilusão

Que toque os corações

Que mude de uma vez

Essas fermatas...

Seja tarde ou anoitecer

Vem nos faça renascer

Criar um novo tom

A nossa escala

Solfejar o amanhecer

Mostrar a luz ao mundo e crer na vida

Como a cura das mentiras...

CLARA ESCURIDÃO

Clara como a cor da natureza

Turva como a chuva de verão

Pura como a arte verdadeira

Essa vida feiticeira pelas ruas da ilusão...

Crio pelas trilhas da ribalta sonhos

Que revivem corações e sinas pelos palcos

Nas calçadas simplesmente enamoradas

Pelas palmas das paixões

Vivi muitos medos, fantasias,

Vi de perto a agonia das muralhas que quebrei

Mas da raiz da minha alma brotam versos

Que me salvam das trincheiras que passei...

Espero a escuridão da minha pele

Que me Inspira e me insere nas fronteiras da ilusão

Dar a mão à madrugada

A seriema apaixonada

Das histórias que encantei...

UM SONHO REAL PRA NÓS DOIS

Vieste pra mim tão tímida chuva, num carrossel.

Sem me envolver nos mistérios que turvam

O teu querer, goteja em mim num lindo jardim

Teus sonhos ligados nos meus...

Vem me reveler as histórias que encantam

O teu viver,

Me entregar o teu corpo que juntos vamos renascer

A verdade pra mim é sempre te ter por amor

Com o amor de viver...

Em cantos invoco os deuses pra Terra

Pedindo o amor, fim às guerras.

Compondo um mar de paixões

Revelo pra mim teu verso sem fim

Por ontem, no hoje e depois.

E a vida te espera

Num sonho real pra nós dois...

DO OUTRO LADO DA ILUSÃO

Pedi ao sol um sonho

O céu brilhou dentro de mim

E me vi entre as estrelas

Finalmente te encontrei...

Vivemos nosso mundo com verdade, emoção.

Sonhamos juntos compomos com a paixão...

A tua poesia me revelou um sol maior,

Vi nessa semente um mundo bem melhor

Mas apesar de agora estar do outro lado da ilusão

Estamos juntos para sempre em tudo

No som do coração...

Não sei te esperar irei te encontrar

A música me levará, e se a chuva vier

O sol me queimar mergulho nosso jardim

Cantando canções, as nossas paixões

Os versos que inventastes pra mim...

ARTE NORDESTINA

Vamos cantar a cor da arte nordestina

Que cumpre o sonho de exercer o seu papel

Com o talento raro de uma andorinha

Que abraça a flor da vida passeando pelo céu...

Como explicar o xote, o baião,

O dom do frevo que brota do chão

O ritmo marcado na pele

Que inspira e que fere o dom da paixão...

Iô, iô, iô, iô.

A arte nordestina é encantada de amor...

Iô, iô, iô, iô.

A fêmea nordestina é "arretada" de calor...

A vida em riba dos conceitos que dominam

Que acalenta a sina de sobreviver

Que representa a arte pura

Verdadeira origem derradeira do direito de viver...

Como explicar os ramos que crescem

Sem gotejar o pranto

E a emoção que nunca perde

O forró da luta que nasce da fruta da imaginação...

Iô, iô, iô, iô.

A arte nordestina é encantada de amor...

Iô, iô, iô, iô.

A fêmea nordestina é arretada de calor...

A VOZ DO VENTO

Vem mudar o tom dessas palavras

Iluminar a tez do teu silêncio

Debelar a dor, a cor do sofrimento

Ter o que conduz um simples sentimento

Teu olhar reluz porto lamento,

Teu andar induz sonho e tormento...

Pra encontrar a paz, o som da liberdade

Basta dar a luz, as mãos a quem traduz o teu cantar

Que encanta a voz do vento...

Tens o céu

A Terra, o mar!

A luz, o fogo, o gelo, o ar...

Pra ser feliz

É só tocar o que seduz

E se entregar...

CONVERSAS DE VIDAS

Tenho que salvar o que é belo

Mas preciso ponderar as posições

Tentar reaprender o que é singelo

Sem lesar as minhas emoções...

Tenho que sonhar com o paraíso

Encantar, tocar meu coração,

Sem me retratar com o meu juízo

Semear, somar com a redenção...

Tenho que matar o que não presta

Mas pra começar diga-me não

Revelar, cantar pra todo mundo tudo que agride

A criação que ganhamos sem fazer ofício

Pra manchar por mera diversão,

Por poder, com ardis ou artifícios,

Pra subjugar os corações, o meu eu, o teu meu,

O seu, o nosso eu, e o vosso meu que é de todos

Que sentirem essa canção...

Vem recompor o som das nossas cinzas

Reciclar o limo das visões...

CANTO DA VIDA

Só vale a pena sonhar

Se a estória não te reduz em ilha

Pra se conquistar, que um mapa indica e traduz...

Só vale a pena viver se a luta que nos conduz

Revela um canto de paz

Que adorne o Homem de luz...

A vida nunca vem aos pares

Mas brota porque existe blues

Que invade a escuridão dos mares

Na busca do que nos seduz...

O encontro pode ser nos bares

Nos lares ou nos cantos nus

Se, exala a emoção nos ares,

A vida canta e se reproduz.

PEDRA RARA

Tudo em ti me revela o som da primavera

De luz, fruto, arte, profissão...

Cante o amor que a fronteira do mal

Só será mera sedução...

Mesmo que não te ouçam

Desvende, rasgue a venda, não venda o teu coração...

Sonhos, por mais distantes que estejam

A pedra rara esquenta a semente pura

Que inventa paixão...

Mesmo com a vã guerra fria, inútil covardia,

Dizendo sim, gritando não

Senti, refleti melodia, teu canto é magia

Som de violão...

O vento me toca, a vida te chama

A arte me leva, eleva tua chama

Vem nos curar, cante o meu coração...

BLUES COM SOM DE JAZZ

Se sentisse que a luz que irradia não é de ninguém

Se sentisse que a dor que te machuca

Não é mais alguém

Se soubesse que a dor que carrega no peito

Necessita de amor, de um som perfeito

Se dissesses pra mim eu comporia

Um Blues com som de Jaz

Se sentisses que a lua me semeia e me refaz

Fortalece o bem.

Se sentisses que a maré está sempre cheia

Desse vai e vem

Se quisesses eu cantaria os meus versos

Pra ti, e tocaria o teu corpo com o som da paz

Até o amanhecer

Se sentisses meu bem o que me faz refeito

O que me pulsa o peito...

CONCERTANDO A REDE

Vivo apagado frente a essa luz

Matutando quem é que nos conduz

Vou caminhando e quebrando pedra

Mastigando a Guerra e comendo cuscuz...

Vou espirrando, respirando terra

Arredondando esfera, espremendo pus...

Em cada passo sinto o teu pulsar

Canto, soluço esse nosso mar

Vou "lareando", jogando a rede.

Recompondo os sonhos sem me rebelar

Cantarolando, vou regando o verde

A arte é minha sede o som de meu pescar...

Concertando a vida, consertando a rede

Concertando a fome dessa minha sede

Consertando a lua, concertando a dor

Consertando a fúria desse meu calor...

MINHAS ILUSÕES

Quando estou perto de você

Basta o teu olhar, um leve toque pra me acender

No teu corpo pousa minha paixão

Decola a minha emoção

Mais uma vez eu e você...

Todos os valores ao redor

Curvam-se e ficam sós com a vida

E tudo, é todo o meu querer você...

Sinto a tua áurea me invader, teu colo me engolir

Mais uma vez eu em você...

Partido, desvairado, enjaulado em minhas emoções

Galopando alucinado por essa canção

Envolvido encharcado pelo teu suor

Agarro o travesseiro, a tua imagem

Como fosse verdadeira

O teu cheiro ilusório é a minha companheira

Explosivo infalível das minhas ilusões...

AMOR & DOR

O amor que caminha com a dor

Paralelo às palavras não diz

Nem se torna aprendiz no teu peito

Desfaz tudo que a vida traz

Planta um gueto e grita

Que pra ser infeliz basta o medo

A flor quando exala temor

Suas raízes podaram.

Seduz e num toque traduz

Poesia, pura arte, sua luz

Sentimento que é Blues

Recompõe um novo tempo

Que diz que o passado não diz

Foi lamento...

MEU MAR COM MÚSICA

Sinto-te

Nas minhas ilusões

Berço inesperado das paixões

Canto-te

Nos versos que criei

Pela melodia que me apaixonei

Vivo todos os meus sentimentos

Pro amanhã não se tornar lamento

E gerar um fruto vil da opressão

Quero-te livre em meu caminho

Pra regar meu mar com música

Pra te sentir inteira com as minhas ilusões

Desvirginando a luz

Que envolve os corações...

RIDÍCULA PARTÍCULA

Nos caminhos da História agora vou me perder

Sem contar com a verdade

Que eles tentam vender

Criando mitos, soberanos.

Leis tratadas de cor

Com o dedo no gatilho

Conduzindo essa manada

Cultuando o terror...

Esse vírus cabeludo que se chama poder

Que provoca hemorragia, que começa a feder

Mergulhou num grande abismo

Que ninguém sabe o fim

E continua ruminando lama, grana e capim...

Uma ridícula partícula

Do sonho e da dor...

BATE POR TI

Bate por ti o meu coração

Sem precisar sequer de uma palavra...

Nasce como uma canção, canta teu jeito

Compõe por pura emoção

Sente teu peito, me faz refletir

Que o amanhã é estreito

Refaz meu sentir desse mundo imperfeito

E me leva aos teus olhos

Vivo sonhando que a paixão está perto

O amor brotando...

Bate por ti o meu coração...

Vem encantar meu mundo

Se o teu cantar é fruto

Da voz que me entreguei

Vem se o amor é tudo

Se quiser ir ao fundo

Do mar dos versos meus...

O SONHO É VOCÊ

Não sei aonde vou, se posso voltar...

Se o mundo não passa de meras palavras

Pra que reprimir, mentir, iludir,

Tão pouco é cobrar o resíduo do nada...

Sequer sei ouvir o som da razão

Se o toque que sinto é o do meu coração

Minha vida é compor, mas tento

Porque é preciso cantar.

O meu sentimento que quer te encontrar...

Sinto você

Sonho você

Vivo você

Quero você

Amo você...

VIDA, VERSO E CANÇÃO.

Dos sonhos que trago comigo

Um deles se chama canção

Envolve as ondas da sina, mistura o amor à razão

Abraça a dor à ternura, define o som do perdão

Desperta as cores da vida, depura o sim e o não...

Das forças que existem aqui

Uma delas se chama cantar

Desfaz as fronteiras do mundo

Nos une, nos faz repensar!

Revela os valores ocultos, aguça o dom de lutar

Nos cura de cortes profundos

Nos salva, me faz delirar...

Só sei que estou aqui e vou partir

Que vim me libertar

Meu som, minhas melodias e palavras,

Vão ficar...

MISTÉRIO DA VIDA

Qual a arte desse seu mistério

Sinto que não posso ver

Nem toda a minha existência

Torna-me um pouco de você

Nem tudo em minha volta é fruto de belas paixões

Mas sim de grandes violências...

As pessoas são de medo e sofrem,

Entregam-se a qualquer versão

Se iludem, destroem, em busca de qualquer razão

Essa inteligência, arco-íris de outra invenção

Nos torna uma triste experiência...

Eles são muitos religiosamente frágeis

Dos sonhos poucos são violentamente fraudes...

O fato e a norma, laranjas vazias, são cascas vadias,

Nada tem a dizer, se o nosso valor não gera harmonia

Não há melodia da essência de ser bom, de ser leal

Não ser cruel...

SONHO MORENO

Sinto-me às vezes

Instrumento das palavras

Correndo cego

Num imundo corredor

Sem me importar

Com a beleza dessa Terra

Nem com os focos dessas guerras

Que massacram nosso amor...

Mas canto logo uma canção arrebatada

Que louve a vida e os clamores da paixão

Mando a tristeza mergulhar na ribanceira

E vou amar a noite inteira

Nos prazeres da ilusão...

Mulher morena

Cantiga primeira,

Mandinga, roseira,

Do meu coração...

REVIVER

Se os acordes que toquei

Não foram bons

Repensar de novo

Refletir as incertezas, posições,

Que somadas ao desabafo

Podem romper os nossos laços

De amor que foi semente de paixões...

Se os caminhos que mostrei

Não foram em vão

Recompor outros compassos na canção

Resgatar os nossos passos

Acabar com os espaços

Dividir as diferenças

Dos nossos corações...

Reatar, reviver, construir um novo ser

Reeditar nossos momentos de prazer,

Os nossos corações...

CORAÇÃO POETA

A essência das minhas canções é de poesia

É a harmonia da batida do meu coração...

A alma do meu coração é toda essa vida,

A sina do povo, as minhas emoções.

Coração que chora, coração que canta

Coração que perdoa e pede perdão...

Coração que a meta é sempre sonhar

No sol, no luar, na dor, no prazer,

Querer sempre amar...

Coração poeta, coração plebeu

Coração profeta, coração ateu

Coração poeta

Coração que é seu

Coração do povo

Coração de Deus...

FRONTEIRAS

Nesse planeta

Só se planta ideologia

Se encontra mil e umas formas de jogar...

Se canta a Guerra, acreditam em profecia

E se esquecem da beleza desse verde, desse mar...

Há tanta fome

Tanto vício, hipocrisia,

Naquela estrada violenta

Que só chega num lugar

De muito tédio, sedução e covardia,

De agressão à harmonia

À existência desse nosso lar...

Há fronteiras, multidões.

Muita asneira

São tantas brincadeiras

Com o dom da criação

DOM DE CANTAR O UNIVERSO

O que é que você quer

De onde você vem

Será do infinito ou de mais além...

Que tal compor comigo, seja como for

Vem plantar comigo mais amor...

Mostra o teu sorriso

Queima o teu calor

Revela-me teu íntimo

Plante os teus valores

Cante teus enganos, tuas ilusões,

Vem sonhar comigo, com as nossas emoções...

Vem sentir o dom do universo

Sol e luar

Vem tocar o valor do amor...

LUZ DO CORAÇÃO

Desvendar tua alma foi tão mar

Mergulhar na tua escuridão

Todos os lugares se tornaram lares

A sedução voou ao encontro da ilusão...

Toda a ventania foi em vão

Por tocar mais forte o som do peito

Todas as mentiras tornaram-se ilhas

A solidão partiu em busca da canção...

O sonho e a emoção

Plantaram amor pelas estradas

Ignorando as fúteis tentações

Doando todo o meu deserto

Amando-te bem de perto

Recriando a luz que envolve

Os nossos corações...

GRÁVIDA DE VIDA

Lanço-me num sonho por alguns segundos

Vejo as febres que já carreguei

Procuro verdade, encontro mentiras,

Que nunca alcancei e toquei...

No meio de tudo há becos escuros,

Festas macabras que nunca encantei

Em todas as trilhas há mil armadilhas

Focos fedidos que sempre pulei...

Emito porradas de sons sem gravatas

Com a melodia que sempre compus

Acordo e me sinto a mãe assassina

Que me ilumina, e que sempre enganou...

De dentro dos poros transborda a metade

Da minha verdade que eu mesmo escolhi

Sinto-me perdido cedendo pra morte

Com a alma ferida e que sempre doei

Grávida de vida pra vida...

EM BUSCA DO SOL

Saia de mim sem manchas, com a beleza,

Envolta de uma nova direção

Saia de mim sem ódio, correnteza,

Com a luz que brilha o dom da criação...

Chegar ao fim faz parte da certeza

Tudo se liberta com a ilusão

É noite que vem vindo

Madrugada se despindo

Conquistando um novo clima de emoções

Em busca do sol...

Saia de mim com as cartas sobre a mesa

Pisando as folhas secas pelo chão

Saia de mim regando as obras prontas

Colhendo os frutos puros da paixão

Em busca do sol...

POR TI QUERER

Ciclones, tempestades,

Abatem-se sobre mim

Levando para o espaço o que me torna mais feliz

Ergo-me novamente

Conversando com a ilusão

Encontro a força clara que chamamos de canção...

Saudade tua tenho

Aquela brisa ao meu redor

Suave, pura, morna que me leva ao esplendor

Que ativa o som do coração

Que inunda a vida de emoção

Que toca o fundo do meu mar

Mistério cheio de prazer...

Leva-me ao êxtase, há tempo pra sobreviver

Tens-me inteiro sendo o sol

Que a lua vem por ti querer...

PASSARINHO

Não sou passarinho

Que acostume no cativeiro

O que quero é cantar

Poder mostrar a beleza

Que a vida oferece

Quebrar as correntes pra amar, e amar, e amar...

Não tenho traçados os caminhos

A liberdade é o meu roteiro

Mas também quero me achar

Saber que a força não está nas minhas asas

Subir a montanha e gritar amar, amar, amar...

Fazer o meu ninho e mostrar ao mundo inteiro

Que dar amor é viver

Pra que o vento o espalhe

E faça o Homem crescer...

E amar, e amar, e amar, e amar...

ÁRVORE HUMANA

São os ramos que crescem

Pros frutos sentirem a sua existência

Pra que pensem

Que pensam num futuro melhor...

Num caminho fiel

Às raízes plantadas

Com os passos traçados no tronco maior...

Essa era é de sonhos

De sol e de chuvas

Tempestades sim,

Na dosagem pior

Que termina com a queda

O choque do chão...

Que espedaça uma vida

Estimada na força mãos...

HERANÇA DO PÃO

Só quero um pouco

Só quero ver o sol raiar

Eu quero pouco, quero um tanto pra comer

Toda manhã sorrir, dizer filho meu vou trabalhar...

Eu quero pouco, quero um manto pra cobrir

Pra quando a chuva cair filho meu não resfriar...

Só quero um pouco

Quero uma chance pra vier

Pro filho meu não dizer papai morreu de trabalhar...

Quero pouco

Não quero a vida do meu filho

Segurada por um fio como a vida de seu pai

Só Quero pouco, mas não sei se bastaria

Para ter a alegria que sonhava o meu pai...

Só quero um pouco, aquela luz dignidade

Que caiu na minha graça e de uma tal felicidade...

BRISA E TROVÃO

Tempo passa, brilho nos olhos

Passo primeiro pra uma paixão.

Vento sopra, acho graça

Das nuvens que nascem no meu coração.

Chuva molha, surge em prosa

As minhas palavras são brisas, trovões...

Tempo nada, ventos passam

O amor não se ilude com a minha emoção...

Sol que racha, não há graça

Se o meu sentimento me leva a mais uma canção...

É busca quase perdida

Que tens na fresta da vida,

No escuro daquela paisagem,

O fruto que o sol madurou...

OURO AMOR

Um raio de sol tocou o meu peito

O dia feliz só sorria pra mim

Chegava um novo canto

Mansinho brilhava o luar

Você a semente que veio tocar

As cordas da minha paixão...

Vontade que tenho é regar-te por dentro

Tornar-te a estrela maior

Arder numa louca paixão

Fundir o teu no meu peito

Compor melodia e poesia em canção...

Ouro é puro o amor

Tão raro, abismo sem cor e sem fim

Pra uns não passa de coro

Pra mim garimpo e o caminho da dor...

MENSAGEM BRASILEIRA

Correr atrás da bola

Tentar marcar um gol

Fazer do nosso campo a escola

Que o Homem encantou de formas

Mas ainda ataca os conteúdos...

Acabar com o impedimento

Com o samba do lamento

Meio campo de mãos dadas

A defesa sempre unida

A galera – que jogada com o pé no coração...

Só jogar com o sentimento

O passado é um lament cruel

Que o árbitro anulou

Correr atrás da bola

No batuque da escola

Cantar e recompor o que sobrou...

QUE SEJA COM AMOR

Já que tem que ter mistérios

Os espinhos, os hemisférios,

O agasalho e o calor, céu brilhando, guerras negras,

O luar, o mar e o cantor...

Já que tem que ter andanças

A história, a esperança, o governo e o terror

Os critérios, o legal e o valor,

A nobreza e os efeitos do medo e do sexo...

São meros caminhos que maturam o coração

Fundem o sonho à razão, da bacteria evoluída

O seu carma, seu mistério, o seu cantar,

Mesmo sem saber ser, sem divisão

Mesmo doente de ilusão tem que marcar de dor...

A pedra rara do amor...

AS DUAS FACES DA ILUSÃO

Legendaram que a palavra do poeta

É utopia que uma ave vos deu

Propagaram que a força da sina

Está no confronto do teu e o meu...

Nos marcaram com vícios, valores,

Com a febre da força que só quer ganhar...

Insistiram que a fonte da vida é "pura ferida"

Que explode no ar...

Exploraram os sentidos da força maior

E fraudaram o caminho da escala menor

Inventaram um arranjo pro grão das abelhas...

Invadiram o meu canto com a marcha do pó

Dividiram o vazio com o grito dos nós...

Mas continuam temendo as estrelas...

Emoção é coisa que dá e passa

Não venha me fazer praça que o sonho não te fim...

CANSAÇO

Tanta gente vê em si a liberdade

Tanta gente faz de si a paisagem

Tanta gente fala só a sua linguagem

Tanta gente busca em si toda a verdade de viver...

Tanta gente é cacique da pastagem

Tanta gente traz pra si a realidade

Tanta gente é a dona da verdade

Tanta gente é consolo e bondade

Tanta gente põe em si a divindade

Tanta gente, tanta gente

Tanta gente, tanta gente

Tanta gente...

PESADELO DO ADEUS

Sinto que nada me resta

Nem o semblante apagado

Da minha ilusão...

Homens que aqui passaram

Deixaram em tudo um podre ruir

Fizeram a tristeza dos lábios

Lacraram pra não sorrir...

Toquei o grito de um louco

Não me escutaram, pedi um choro criança

O não me chocou...

Saí à procura de amor, não tinham mais sonhos

Pedi afago ao poeta vieram versos banais...

Tive medo de a nossa luz apagar

Pois vi do fim ao começo o dom da vida chorar...

SONHO DE CRIANÇA

Numa noite sonhei

Que um dia era rei

Soberano de uma cidade

Que a Guerra não existia

Era tudo fantasia, e o homem era bom de verdade...

Que a fome terminou

A criança conquistou

O respeito e a sinceridade

Sonhei que os homens aprenderam

Que o amor é a maior verdade

Que a criança é a esperança

É o future maior, é a pura legitimidade...

CRIANÇAS, ESSAS CRIANÇAS...

Quando uma criança poderá crescer?

Quando essas crianças saberão amar?

Quando uma criança sentir-se-á feliz?

Quando essas crianças poderão seguir?

Não, enquanto a ambição ecoar na sua voz

Não, enquanto as trilhas de guerrilhas

Nortear a nossa luta por paz ...

Não, enquanto não sentires a vida como ela é,

Pura e singela...

Quando uma criança será pura criança?

Simples, se cada um de nós

Cultivasse um único jardim

Respeitasse a vida dessa flor

Cantasse todos os dias um verso de amor...

Simples, e terás uma vida de sonhos

A CRIANÇA É IMPORTANTE

Deu a hora da escolar, mas prefiro jogar bola...

De brincar de comidinha e neném...

A alegria da criança é sonhar, ter esperança,

Sem sofrer com os problemas de alguém...

A criança é importante é um "serzinho" interessante

Tem responsabilidade também

Com o amor e com carinho, da paz é o passarinho

De um futuro que para os homens

Só tem no além...

Criança é sede de viver

Estudando pra valer

Que a brincadeira tem hora também

Vontade de vencer

Sonhando demais pra ganhar e perder

Mas também amar e estudar...

QUEM SABE UM ESTRANHO

Diante do por do sol

Inseguro na madrugada e anoitecer

Se a vida humana, tão pura ou profana

Virá no amanhecer? Não sei...

Diante do núcleo descoberto e o nuclear

Que avança, pulsa e nos faz sufocar

A fome, ogivas, a sede de poder...

Virá nos enlouquecer? Já fez essa gente...

Sei ou não sei, eis a canção...

Diante do mal, sem clima e com o motor do terror

Mesmo com um toque de amor

Se aquilo da China se torna chacina.

É tarde pra arrepender? Não sei...

Vem estranho, vem pra Terra nos ensinar

Toma essa Guerra se for pro amor nos curar...

AOS MAUS GOVERNANTES

Se é tua gente procure fazer diferente

De tudo que a história mostrou

Que gesto é esse de bater no teu próprio rosto

Pois é o teu povo, a tua canção...

Descobre, desbrave caminhos

Que tudo que vale agora vale nada

Pisar nas sementes, prender nas correntes

Os sonhos de uma nação...

Que jeito é esse de contar estórias

Fazer nascerem glórias à custa do teu irmão

Vender tua gente, fazer do metal

Tua pátria, a tua razão...

Descobre, desbrave caminhos

Que a distância valoriza a chegada

Respeite o teu próprio ninho

Não esqueça da hora marcada...

CANTO VÍVIDO

São os sonhos que crio na mente

Daquela que me fez amar

É o sangue que corre nas veias

Na rota do corpo pra navegar nas ondas do mar...

Seguindo as setas certeiras

Rumo ao teu coração

Que bate mais fraco num canto cansado

Da palavra não...

Um canto perdido

Um canto ferido

A minha paixão...

Um canto sentido

Um canto vivido

As minhas emoções...

AINDA TE AMO

Por mais que eu tente te esquecer

Há sempre lembranças

Que me faz te desejar...

Como te amo, não posso apenas sonhar,

Preciso viver esse amor...

Não consigo me libertar

De todo o bem que me fizeste

Não consigo deixar de te querer por perto e te amar...

Tenho quem me abrace,

Me envolva com chamas e calor

Mas nada me encanta

Não te tenho inteira, só te sinto

Só contigo, me sinto pleno e feliz...

Tantos sonhos, tantos planos

Tudo em ruínas

Porque perdi você...

VIDA E VERSO

Qualquer verso que faço

É um pedaço de mim

É o pulsar do meu peito

Mistério, Minh'alma

É fundo perdido em ti ou em mim...

Cada palavra que canto

Qualquer canto que lanço

É um tesouro achado dentro de tudo ou de ti...

É a vida que abraço

Os sonhos que invento

Pra ti e pra mim...

Vem comigo compor, vem comigo cantar

Esse imenso calor que o amor nao deixa acalmar

Nesse finito universo que faltava em mim

Que veio em você dos sonhos

Vêm...

SORRIR OU CHORAR?

Sinto um vazio em minha mente

Eu, tu, ele, você, Somos humanos? Gente?

Um líder da natureza? Ra, ra, ra...

Medite, pense sem gritar... Ra, ra, ra...

Criando ou matando seu próprio ninho?

Desde a primeira vogal até a civilização atual...

Ra, ra, ra...

O predador, o mentor da corrupção...

Qual será o limite do líder da natureza?

Inventar ou sujar o seu próprio lar?

Triste te olhar, mas por isso posso cantar,

Compor, poetizar...

Vazio dentro de mim, ver tudo isso

Sem saber o porquê, sem saber o que sou...

Sem saber, esse é o meu

Quiçá o nosso vazio...

PURO SEDENTO

Semente semeada no sol e sem água

É semente que grita pra sobreviver...

Semente semeada, selada,

Sem pão e sem teto

É semente que não pode crescer...

Não podemos florir, pois não é meu esse chão

Sobrevivo do pouco que gero com a mão

Marcada, esfolada, da sede criada

"Meu cão".

É do sal que preciso

Que suga, que cega, que mata

Ó "chent", meu filho, irmão.

É a semente semeada que está lacrada

Nas correntes dos Panoptismos da razão...

CANSADO

Não posso ter minha filosofia?

Não posso tocar minha melodia?

Tenho que engolir as postas "filosofias"?

Digerir sempre a mesma cantoria?

Carência de pão, carência de chão

Carência de lar, excesso de fé

Carência de flor, carência de amor

Excesso de palavras, formas e dor

Nas palmas das mãos...

Mesmo sem ser, preciso viver

E tenho que crer na minha canção

Mesmo Cansado, com a alma dos grãos...

INSTRUMENTO

Esse instrumento é ferramenta da razão...

Ao sentir o silêncio da noite

O caminho em escuridão o meu canto cala

Diante da questão, diante do açoite

Instrumento da razão...

Esse instrumento , único instrumento da razão...

Produtor de notas amargas, melodias tristes

E diante da Orquestra salutar

O maestro que só insiste, boneco da razão...

Triste melodia

O animador da festa sem fim

O boneco, o fantoche da razão...

Minhas vidas vão cantar sem razão

Preciso compor , preciso gerar, preciso viver

Preciso me dar...

Ser, não sendo instrumento da razão no papel...

A MULHER QUE AMO

A mulher que amo

Faz de mim um poeta desafinado e cantador

O sol, a lua tocando o teu calor...

A mulher que amo me torna tudo

Razão, emoção num só, um sonhador...

Alvorada e crepúsculo, a valsa e o samba

A toada e o tango, a bebida e o "rango"

O bolero e o pranto, o Jazz e o blues

O rock e rool da paz

A mulher que amo me leva e leve me deixa.

Sem precisar ser gueixa

Por ser simplesmente a mulher

A mulher que amo...

GOTEJA O SILÊNCIO

Massa pesada é essa multidão

Marcada, selada em suas mãos...

Corrente e ferrugem de um tempo vão

Fogo profundo chamando pro fim...

Tacape ou átomo foi sempre assim

Com um ou com outro pra que irmão...

Pra quê irmão?

Sempre disputando e tomando na marra coroa,

O manto sujo sempre de sangue

Pra quê?

Mesmo que só por lama e capim...

Não sei por quê, mas sempre foi assim...

Estórias, herdeiros sempre vão criar

Tornar o poder, a sua ilusão

Gritando: "meu canto é pra se cantar"

O frio e a fome pra que tocar?

E assim goteja o silêncio no meu coração...

VIDA POR VIVER

Quero saber a origem de nós

De onde veio a semente do nosso amor...

Quero saber o por quê desse calor

Que faz pulsar forte e ninha mente tomou...

Quero saber tocar a sua harmonia

Compor a melodia, ritmaizar a sua poesia

Cantar nossa ilha, a nossa verdade

Nosso amor que cresce mas não tem idade...

Inesquecível canção que seja

A minha razão de viver...

ENGANOS

Que rumo é esse que vamos seguir

Se os teus enganos procuram ferir

Que mundo é esse que queres criar

Se a tua seta parece furar

Que fruto é esse que queres plantar

Se o meu campo não tentas regar...

Que vida é essa que queres viver

Se o preconceito só te faz perder...

Que letra é essa que queres cantar

Se o teu canto só ecoa o teu penar...

Cante as rosas que estão dentro de ti...

Se não tens continua gritando os teus espinhos

A HORA DE...

Pra quê pisar na base da nossa história

Buscar esse falso mundo de troféus e medalhas

Pra quê tomar minha vazia certeza;

Sujar com esgoto seu a natureza;

Pra quê castrar nossas crianças

E plantar novas prisões

Esconder a poesia, gritar a hipocrisia;

Pra quê torturar nossos talentos;

Fazer da arte apenas de lamento;

Pra quê tornar a força a maior;

Se o escuro nunca foi o melhor;

Pra quê só somar e não dividir;

Pra quê se é certa a hora de partir

Vêm sonhar com a paz e viver demais...

MINHA CANÇÃO

Além da imaginação fui te sentir, tocar e abraçar

Com luz contigo fazer amor

Senti um lamento, solidão te escrevi

Por quê não me desencontrar encontrando-te...

Essência de poesia no meu coração

És ti, criança querendo falar,

O dia sabendo nascer,

Pensamento querendo plantar

O sol, a lua gozando no mundo

Eu você saindo do chão, mergulhando no mar...

Pedindo pro ar que fique no meio da rua

Mesmo sombria, completamente despida

Porque vida pra ser verdadeiramente vivida

Só se perfeitamente envolvida por outra

Que clama paixão, chama quente

Que habita mais uma canção...

MEU PAI

Tu és a razão do meu ser

O correr dessas veias, pulsar do meu peito

A metade de mim, Tu és o início dos passos

O meio da vida, o caminho a seguir...

A razão dos meus sonhos, nossa gente em mim...

Tu és o que eu tenho de bom,

E o que acham ruim

Cacau, Cláudio e Claudia, Quase tudo pra mim...

Tu és a criança que canto, o sábio que ama

Ném, Rose e Alexandre, o início o meio e o fim...

És alma de Minh 'alma

Passado, presente, futuro.

Exemplo e lição, a minha família, a minha canção...

Tudo que eu posso compor e o que tento cantar

O que eu posso sentir e o que posso chorar..., Pai.

ANTES E DEPOIS DE VOCÊ

O conceito de amor

Era tão passageiro

Quem chegasse primeiro

Mexesse com jeito a minha canção

Compunha prazeres, loucuras, venturas,

Desenhos, rasuras com som de paixão...

Calor era a mola de tudo

Era fogo tão mudo

Pura sedução...

Você chegou mansinho, lindo jeitinho

Menina, mulher, criança a furtar o fruto

A minha razão e o sofrimento em seus traços

Tanto cansaço que os versos tocaram...

Frutos verdes ,plantas maduras

Nas nossas canções num leve toque na vida

Ficou eu e você pra sempre...

PARA AO FINAL DAR EM NADA

Nas ruas vão passando

À noite a chuva, enluaradas,

Veloz vôo pro seu ninho como fosse passarada...

Teve um dia escravo sem polir o seu alinho

Sem pensar na vida se há brejo ou desafio...

Busca sempre nos seus sonhos

O caminho da ilusão separado da família,

A carroça e o avião...

Chega sempre de mãos dadas

Que surrada foi de ironia

Sua força pra viver mera, suja hipocrisia...

Mas caminha, caminha, caminha pra chegar ao fim

Se ampara e ao final não dá em nada...

NOSSO AMANHÃ

O dia destoa da noite

Mas somam pra novos momentos

Gera alegrias, lamentos, num clima leal com você...

O abrigo se torna maior se o escuro prevalecer

O sol é a busca eterna que sonho ter com você...

Cante que o amor é maior, mar pra ti e para mim

Plante agora a semente que o fruto virá

Mesmo no entardecer...

Cante e dê uma chance ao amanhã

Faça um carinho na vida e saibamos viver esse dia

Que a lua brilhará pra nós dois...

Vêm e faça um som pro seu guia

Dê um passo, dois ou mais

Toquemos amor nesse dia

Que o amanhã será de nós dois...

ETERNO ENCONTRO

Num acaso da vida

Surgiu o encontro de olhares

Falaram de sonhos, de outras paixões

Compuseram um novo cantar

No lugar de receios, medos, desejo nos fez revelar

Toques de almas tão livres

Compomos um eterno instante de dar...

Pudera eu viver assim

Dizer que sim, dizer que não

Desvendar o dom dessa emoção...

Pudera eu viver assim

Buscando em ti toda razão

Recriar pra sempre o som dessa paixão...

REFÚGIO ETERNO

Mesmo que o céu desabe sobre nós

O mar se torne puro chão, a terra seque

Mesmo que não se criem mais poemas

Não adormecerá esse calor

Mesmo que sufoquem as emoções

A dor alcance ao ponto da razão

Não ouçam o "tum" do coração

Não calarão a voz dessa paixão...

Mesmo que desfolhem o verde do meu lar

A penúria se propague sem porções

Os campos não produzam

A guerra nos reinvente,

Não podarão os ramos desse amor...

Mesmo assim há um lugar eterno,

Um refúgio das paixões...

SER CRIANÇA

Ser criança é apenas coração

É buscar a realidade nos caminhos da ilusão

É bondade, lealdade, é verdade

Sempre em busca da energia das canções...

Mas o homem sempre esquece que o dia anoitece

E o atalho contamina

Essa trilha pela gana por dinheiro

Traz guerrilhas, reciclando as armadilhas,

Vira fera, fere a Terra,

Por um cumbuco de poder

Vira Homem, vira Terra

Sai dessa mentira, vem vencer com o coração

Ser criança com fervor, ser adulto com razão

Por um mundo de amor...

DESPEDIDA

Vou deixar acontecer

O passado já se foi

Foi bonito enquanto deu, o romance entre nós dois

Vou abrir meu coração

Mas valeu as emoções

Ensinaram-me a caminhar, a partir e a chegar

Foi bom pra mim, inalmente o fim

O perdão e as palavras fazem parte do jardim

Vou regar outras paixões

E se a vida assim quiser vou compor outros jardins

Ser o sonho que vier

Vou abrir meu coração

Mas valeu as emoções, me ensinaram a caminhar

A partir e a chegar...

Foi tão bom...

RESPOSTA À ILUSÃO

Senti-me punido

Foi o fim da vida ver você buscar caminhos

Que não eram os meus...

Encontrei-me vazio, totalmente fria

Quando ouvi o mundo me dizer adeus

Disparou meu coração, respondi à ilusão

Que não foi amor e sim paixão

Que te fez me conquistar

Mas senti o teu calor, a verdade, o teu cantar,

E tanto cantei, que tanto amei

A quem tanto dei os meus sonhos...

Adeus

APAGAR

Entre nós dois

A distância aumenta a cada dia

Os sintomas de saudade que existiam

Não mais regem o coração

Os segredos da paixão

Nem tão pouco a covardia...

Entre nós dois

As estradas estão tão diferentes

Uma fria, outra ardente,

Como a pedra e a canção

O deserto e a multidão

Que se tocam todo o dia...

O vento chegou

Soprou pra devassar meu peito

A luz que nos guiou

Está perto de apagar o sonho...

A MENTE HUMANA – FUNDO NEGRO

A mente humana

Está amarrada nesse pasto

Está sedada, sem orgulho e direção

Está cansada delirando nesse vaso

Esperando que a chuva restaure a criação...

Está perdida, sem sequer saber o rastro

Virou escrava de uma bomba

E de um cifrão

Mal sabe ela que num simples desabafo

A descarga é acionada

E essa gente evacuada

Vai pro fundo do "bocão"...

A mente humana

A mente humana

A mente humana

Só repetição...

QUIÇÁ RAZÃO

Saiba razão, a sábia procura é que pode

Envolve sonhos, não quer ganhar ou perder

Saiba razão que a pura ternura cura

Só sente o que a vida canta

Goteja, alimenta, planta, encanta

Sem publicar ou cobrar emoções...

Saiba razão, futuro se encontra no peito

A força não gera direito, quiçá poesia, canção,

Certo o sofrimento da razão

Se ser só é ser simplesmente nada, realidade morta

Argumento perdido no ar, saiba razão

Se parte quiser ser, faça a sua, um carinho na arte

Que a força irá se render.

Saiba razão, que teu querer nada é

Que o por sol, luz das estrelas que nos deixa dançar

As línguas do ar, a dança dos mares faz as canções

Tudo bem razão. Estou esperando a tua poesia...

MERGULHAR NOUTRA PAIXÃO

É tarde amor

Pra encontrar outra verdade

A nossa felicidade foi comparsa da ilusão

O sonho, a dor disputaram cada espaço

Do destino do compasso

Do som do meu coração

Que vivendo de promessas

Era um pássaro cantor

Que encontrou a realidade

Bateu asas e voou...

Vou Namorar o entardecer

Recompor o meu viver

Perdoar minha razão

Sou desde já o amanhecer

Vou navegar sobreviver,

Mergulhar noutra paixão...

RENASCER

Sei que vai doer

Mas o nosso mundo revelou

Que o respeito terminou nas nossas vidas...

Sei que vai doer

Mas o caminho da ilusão

Não mais seduz meu coração

Nem o meu corpo vibra mais com a tua vinda...

Sei que vai doer

Mas é preciso renascer

Tentar de novo ,nos curar dessas feridas

Podar os vícios da paixão

Colher de novo os frutos da emoção

Sem destruir nossos valores

As nossas vidas...

FRUTOS DA TERRA

A força da vida encontra-se ferida

Buscando a saída dos murros do açoite

Cercada de mentes doentes de medo

De primitivos e falsos valores...

Que vale é que nasce no meio de tudo

Pessoas que lutam com a arte no peito

Compondo, cantando a beleza da vida

E os seus pesadelos...

O amor, a esperança farão um futuro

Sem fome, fronteiras, terror e espúrios

A árvore Terra

No leito dos sonhos

Dará muitos frutos maduros...

Todos juntos saberão que somos arte

Efeito melódico de um singelo cantar...

REVELA-ME O SOL

Só sentir tua presença Pro meu vulcão ferver

A distância não abala, Cala-se

Diante da avalanche do querer

Eleva-me, me impulsiona tocar o céu

Basta uma folha de papel, Um violão

Que componho com a Torre de Babel...

Que laço, leva-me ao bagaço

Desafia as convenções, armaduras, confissões,

Todas inúteis...

Que traço, torna-me aço, me leva ao sol

Revela a luz da vela

Demais pra ela o delírio do prazer

Pra que te perder...

MISTÉRIO DA ARTE

Verão que se foi que o tempo passou

E ninguém nos ouviu

Que o som desses versos ninguém os pariu

Nem Milton, Nem Lênon, nem a cria inteira...

Só sinto que sou, que somos herdeiros da dor

Da ilusão, dos sonhos,

Espelhos do amor, da paixão,

As veias do povo, o som do coração...

E quem nos criou será mistério pleno

A vida inteira planta da arte pura, verdadeira,

Sem as vertigens dos nossos débeis rituais...

Será do teu suor

Dos sujos planos desse picadeiro

Que alastram a fome pelo mundo inteiro

Tantas tolices nos dá e sempre dará

Um temporal de arte...

MINHA ILUSÃO

Minha ilusão não foi vencida

Está voando alto com a poesia em lira

Nesse palco cantando a vida

Os sonhos com você...

 Meu coração vive batendo fora do compasso

Sem os prazeres loucos dos teus traços

Mas compondo a arte do teu ser...

Não tem razão viver num samba tão indiferente

Ficar distante do teu corpo quente

Ser mestre sala sem tocar o samba do vício

Que é você...

Essa paixão cante comigo pela vida inteira

Será meu chão, meu ar, minha fogueira

O teu calor é minha inspiração...

DOENÇAS DA VIDA

Um vírus louco

Está virando nossa canoa

Em alto mar, sem respeitar os tubarões,

Sem enxergar além da ponta dessa proa

Enquanto a força vai remando as ilusões...

Simula o sonho, a tormenta é uma garoa

Impõe a Guerra, diz que a bomba é uma canção

Deforma a Terra, o pensamento das pessoas

Decora a fome com os restos da razão...

Pra ser feliz diante de tantas asneiras

Fundamental é separar a dor do grão

E libertar a mente de tantas coleiras

Sem represar as águas lindas das paixões...

O som da paz Homem trai com a dor

E o amor refaz...

PROCURA

Vivo a tecer nos meus mundos

Milhões de outros mundos

E lanço no ar pensamentos

Que o som do meu mar não traduz...

Compondo o tudo do nada

Perdendo, ganhando, cantando,

Em busca de um amor verdadeiro

Que a vida não diz...

Escrevo o fim da jornada

O futuro se torna presente

As pétalas dessa balada,

Torna-se a mulher mais amada...

Sei que esse mar é profundo

Mas sigo remando sozinho

Compondo nas ondas do mundo

Alguém das canduras que crio...

CARROSSEL

Ser de tudo

O que há por traz das máscaras?

Sei que as cartas não têm mãos

Nem tão pouco a solidão

Todos fingem ter o sol

Todos blefam com clamor

Ser as luzes desse palco é o motivo do temor...

Todos tomam seus lugares conscientes do papel

Como a força que conduz esse falso carrossel

E os hipócritas se exaltam entre si,

Despidos de cetís...

Os modismos idiotas são retratos desse fim...

Não importa se o jogo encantou

O que importa é que o palco ficou...

Não importa se o mundo cresceu

O que importa é que o sonho sobreviveu...

SEM SABER O POR QUE?

Os mistérios que rodeiam os motivos da razão

Que nos pune dia a dia com certeza de lição

Não me leva ao paraíso, nem tão pouco ao fogo

Mas por isso é que mergulho

Nas clareiras da ilusão despertam

Os meus dilúvios, meus cansaços,

Vôos vãos, minhas tréguas e feridas

As trincheiras da emoção, no vazio dos entulho

Não encontro o bem e o mal das convenções

Desse escuro pantanal, quem agride, nos seduz

Nesse intenso temporal não encontro

A condição do cego, que ignora a própria luz,

Os moinhos do querer espalham o próprio pus,

A força conduz a frágil face pra romper o elo

Não encontro sem saber por quê também sou

Cego...

PLANETA CRIANÇA

Sei que o Homem precisa aprender

Que a vida é um dom

E viver é muito mais que ganhar

É muito mais que um prazer

É o sonho daquele que crê

Na felicidade e na paz...

Sei que a luta não pode parar

Que há tempo de recomeçar

Crescer, dividir o jardim,

Com frutos maduros, sem medo do escuro

Com clima de grande emoção

Plantando amizades, colhendo a verdade. a canção...

Hei! Eu quero a criança feliz

A semente do nosso país com muito carinho, sem dor...

Hei! Eu quero um planeta aprendiz

O futuro do nosso país regado de luz e de amor...

MEU BRILHO E MISTÉRIO

Seu segredo me aflora uma relva de paixão

Pra mim, pra você não tem hora,

Nos amamos na ilusão...

Você, meu mistério, meu brilho,

Minha marca, meu sol andarilho

Meu raio, meu céu, minhas nuvens,

Que derramam o mel nos meus trilhos...

Vida que afasta o meu mal.

Vida que me traz o bem

Que corre e espera a passagem de outro trem

Vida que leva e me traz

A lembrança da tua voz

Canções que transbordam do peito

Dessa força que existe em nós...

Vem que a luz que nos define

Continua a derramar...

NAS BOSSAS QUE A GENTE CRIAR

Frente a você eu me vi e a razão se desfez

Não pude cantar a verdade de um sonho num verso

Que um dia sempre te amei

Veio um suspiro profundo, compus a minha ilusão

Viajei na sua canção e os meus olhos parados,

Molhadas tempestade,

Ficamos, viajamos e chegamos...

Tolice, quem disse que foi timidez

Ritmando aquela canção

Poesia lacrada no peito

Não acende a paixão...

Ouvi, refleti, enfrentei, e diante do amor

Não mais evitei te querer pra sempre

É um som diferente

Pras bossas que a gente criar...

ATRAVÉS DA CANÇÃO

Foi por uma emoção que estou aqui

Foi cantando demais que sonhei e refleti

Cresci, vi no canto da vida

Um seresteiro, que sou fã...

Preconceito jamais aprendiz do amor sim

Em sol maior, poesias, lares, quintais...

Frutos da força da voz

Geram o corpo dessa paixão...

Dar à vida outro rumo

Semear a paz,

Um tom noturno

Cantar a vida em partituras

Sentir a força da canção...

Assim a vida me fez,

Assim ela me leva...

VIDA CLARA

É tão difícil crer na tradução do que

O Homem faz da natureza...

Será tão difícil ler e ter o simples dom da vida?

Sem as sombras da penúria

Sem os rituais das trevas

Sem o ruir das bombas

Sem a gula dessas feras...

Sem o limitar da patria, Sem as cores do rancor

Sem começo, sem chegada,

Sem o cheiro do terror...

A vida é clara, É verde, é sol, é mar, é ar...

Pra todos que aqui tocarem

É simplesmente um ter, um dar,

Com vontade de sonhar

A vida é rara, e eterna será,

Se o limite se tornar respeito...

AMOR PRA DAR

Quais motivos tens para sair do meu caminho

Sem me reveler as mudanças em você

Sonhei te mostrar as belezas dos meus rios

As ondas do meu mar, pra juntos navegar...

Na tua floresta meu coração entrar

Sem medo dos espinhos, dos teus pesadelos

E a cada manhã te acordar

Se a cada luza de novo escurecer...

Compor novas melodias do teu íntimo

A minha solução é mergulhar

Penetrar nos teus mistérios, conhecer, balançar

Despencar no traçado do teu ritmo...

Juntos sempre delirar no fogo que tenho pra dar

Reciclar, reacender, regar s todo instante

A planta do prazer, contigo viver, ferver, ruir,

Ganhar e perder

No nosso ninho cantar e renascer a cada dia

NOVOS RUMOS

Quero o amanhã de novo

Sem pensar no escurecer

As barreiras desse sonho

Estão ligadas a você...

A metade que se foi, sem sequer me iluminar

Sem ao menos preparar o campo

Tão florido e que secou

Sem ter chuva pra regar o canto

Sem palavras pra cessar o pranto...

Vou rever todos os rumos

E deixar efervescer tudo que o meu coração mandar

Sem pensar em arrepender

A ferida que ficou vou tentar cicatrizar

Esquecer e libertar meu mundo

Com verdades, emoções, trocar frutos por paixões

E ser tudo que vier do encanto...

MINHAS CANÇÕES

É quando aperta no peito uma força qualquer

É quando levanta o meu pelo

Não fica um espaço sequer

É quando o meu sentimento

Abraça a minha razão, me deixa vivo ou morto

Chove na minha imaginação...
É como a aurora, um pranto que pulsa
Com o tom de uma oração, mais um sofrimento
Quem sabe mais uma paixão...

Como agora que canto o toque o meu coração

Que pego o meu instrumento

E crio mais uma canção...

Na verdade sei lá por que foi, Sei lá quem será

Só sinto que cada nota que surge

É minha vida que urge

Mais uma emoção...

RECADO DA VIDA

Você que anda cansado, vazio, ralado,

Sem a minha presença

Parece que o mundo explodiu ao seu lado

Sem ter avisado a dona lucidez...

Levanta, sacode, me abraça, eu sou a mais bela

Que o vento me traz, eu sou a verdade

Que toca o rosto, o tudo o jeito que a magia da vida

Nos traz, e você que foge do mundo

Acha que ele é imundo e não vê esperança...

Reage, galopa nos sonhos ,não perca a coragem

Que a arte nos deu. sacode, bate no peito,

Que eu posso, que eu faço, que eu quero, aconteço,

Vem me vira do avesso pra ser um gigante de luz

Pra ser você com seus justos seus ramos,

Crer num mundo novo pra salvar teu povo...

Tonio Verve

PÁGINAS DA VIDA

Tão distante que ficou o horizonte

Tão distante que inspirou

O sentimento do poeta, e leigo, tão sozinho

Mergulhou, e seu mistério

Como o som do infinito, tão cinzento que tocou

A luz do sol, o mar, o céu, o luar, e a chuva que

Curou a terra, o verde, o ar, qualquer fruto

O seu cantar sa saudade que molhou...

Empurra, faz o sonho aproximar da vida

E o dom de revelar os mesmos passos

Que tropeçam, Repetindo os mesmos traços

Com a forma de bagaços que no seu íntimo

Se encontraram num apagado ponto de luz...

Que te faz crer na vida e te faz ser sombra,

De outras, pra gerar mais páginas de vidas

De um outro amanhecer...

BUSCA DA VIDA

Buscar da vida um caminho que nos leve

Pr'uma nova direção

Buscar da vida tons amigos que enobreça

O belo dessa criação, e buscar da vida novos frutos

Pra que a planta, que se canta,

Nas estradas dessas danças não se sinta mais

Criança que se cansa com freios da razão...

Pra sobrevivermos, basta crer num mundo simples

De verdades, emoções, basta ter dignidade,

Respeito, igualdade e lealdade

No cantar dos corações...

Basta ver o seu governo, governado é meu irmão

Simples, basta ser humano na essência e visão

Por justiça e vocação pra vivermos outros termos,

Noutro giro pelo último suspiro, o enterro apodrece

E só deixa compaixão...

Tonio Verve

TEU SOM DE POESIA

Sol e lua cantei, brisa ou vento,

Não sei o que vivo

Talvez seja a razão o compass

O coração que reprimo...

Sonhando te encontrar, longe ou perto

Tocar nos teus versos, não consigo harmonia

Melodia que mostre o que sinto...

Vieste me dividir, dúvida, medo de ir,

Desencontros

Quero a terra, o ar, no teu peito deitar e dormir

Viver tuas canções, ser o teu violão

Nos teus braços me sentir dedilhada,

Canção que inspira o teu caminho...

Vestida de céu mergulho no ar,

Não toco e me molho no escuro do mar

Encanta-me o teu som de poesia...

UM SOL A BRILHAR

Na tua cabeça, no meu coração

Melodia e harmonia querendo cantar

Carece de tom, se ritmo estreito

Que diga o que pensas, e o que quero te dar

Na minha cabeça, no teu coração

Oriente e ocidente temendo sonhar

Fronteiras que impedem o som do meu peito

Que sente tua pele querendo tocar...

Relaxa

Descobre o teu leito e deixa o meu sonho entrar

Que o sol que aquece o teu peito

Precisa de um céu pra brilhar.

MUJER

Tienes mujer que vivir los sentimientos

Tienes mujer que suplantar los prejuicios

Tienes mujer que destruir los sufrimientos

Los fantasmas, los lamentos

Que movieram sus camiños...

Tienes mujer que vivir todos los sueños

Tienes mujer que renovar nuestros placeres

Tienes mujer que profundizar en las entrañas

De esa vida, de ese mondo

Por se lo arte de los amantes...

Viene navegar em nuestros mares

Respirar los mismos aires

Que siempre bailam com la emoción...

Viene calientar nuestros pecados

Sin preguntar si és cierto o errado

El sonido de la pasion...

VISÃO

Observamos os limites que a vida nos deu

Vida natural, vida humana,

Alguns escrevem dos efeitos de uma roda-viva

Outros exaltam a arte dos encontros

Muitos cantam o amor

Sem conhecer os seus elementos,

"Ninguéns" mutilam...

Mesmo assim, com a consciência de ser efeito,

Causa apenas das nossas elucubrações,

Fragmento de um corpo, energia que se propaga

Se movimenta, não inveta

Não acredito nesse círculo;

Mas sim numa espiral da vida, dos sonhos,

Num lugar aonde os elementos não se encontram,

Mas podem alcançar o equilíbrio, harmonias, ritmos

Melodias de um simples sentiment, o respeito.

UM SOL NO MEU MAR

Não sei se é o mar que rega o meu amor

Não sei se é o meu que acende o teu calor

Mas sinto que o céu quer cantar quando te levo

Me põe num altar

Não sei se é mel, mas seja o que for

Caminho pleno pelo teu sabor

Quando sinto o teu cheiro no ar

Que invade e me faz delirar...

Sem ter fim, sempre assim

Sem sequer tocar no seu jardim...

POETA

Intenso, irreverente que seduz,

Do amor, da amizade faz um mar,

Da música, viver, do vento, o seu sonhar.

Histórias que encantam

E reduz a luz o meu sorriso.

Seu olhar, verdade que conduz meu caminhar...

Conquista as palavras pela luz

Adoça os instrumentos

Que usa pra polir o nosso olhar

Transcende o que a pele nos traduz

Encanta os sentimentos

Arte pura que adorna e vigora o nosso lar...

Para o mundo infante,

Poesia que doma e aguça o meu pensar

Profeta amante,

Triste sina do poeta que vive o seu cantar...

CANTO DERRAMADO

O som de um poeta transcende

Germina para vento levar

Revela-se de um grão de gente

Poder que refaz o nosso olhar...

O amor de um poeta estende-se

Ao inexplicável do mar, ao porquê das sementes

E o que é invisível para o homem cantar...

Sem desprezar os que mentem, os mitos,

As formas que iludem, preconceitos que surgem

Pra justificar costumes, despertar a nossa história

Revelar nossas glórias, nossos domínios vazios

Vírus fatais de nossas vitórias...

Som que em ti sopra, infiltra luz que por si só

Implica lutas de interior,

Dom que por si só se explica

Dor que ao te sentir replica

Outras formas com um belo sabor

ESTAÇÕES DO AMOR

A luz do sol insiste em nos dizer

Que o seu mar provoca o meu querer

Que o jazz espera por nós dois

Nos verões que aguçam

O dom das canções...

Diz também que o inverno tem seu fim

Mais um tom que encanta o seu jardim

Que o outono é pra nos consagrar

Que as estrelas precisam do céu para brilhar

Que o vento me leva até você

Doce flor que precisa viver...

Vem a primavera revelar

Que o amor é paz

Que o sol também sonhou...

MAGIA DA VIDA

Os sonhos são

Projeções do mundo que se impõe

Dos sentimentos puros da razão

E o que montamos depois...

Vem dos céus a magia que compõe o mel

A melodia que desfaz o fel

Que florescem e nos dão a solução...

Os ventos dessa rede emitem mil falcetes

Querendo encantar, cultivam pela Terra

Sementes que se atrelam na luz azul do mar...

Do encontro dessas forcas

Orgasmos criam versos

Para o universo acalmar, renovar a arquitetura

Pura arte e travessura para a vida solfejar...

BOM DE NAMORAR

Não vou cantar mais os versos "celos"

Nem vou sequer compor novas canções de amor...

Simulam a paz e o que é mais singelo

Inventam formas que enganam a dor...

Uma canção pura a arte lança

O Homem alcança apenas ao redor

Transforma a alma livre da criança

Contaminando os sonhos com o seu suor...

Uma paixão louca a febre chama

Os homens comem, devoram até o pó

Destroem o ventre limpo da esperança

E retocam a pele com os seus filós...

Não quero mais sorrir, não quero mais chorar

Não quero mais seguir, nem mesmo mais voar

Não quero mais me ouvir, não quero te escutar

Se a verdade não partir ao encontro desse mar...

Tão simples o mar, ele é bom de namorar

" Papai, tão simples, o mar é bom de namorar"

VERSÃO FEMININA DE MIM

Versão feminina de mim
Revela os teus sonhos pra mim

Porque nesse ar eu só me arrisco a cantar

Escreva os teus versos, o que fiz...

Tua forma, tua chama e raiz,

Que tentarei, quem sabe, um dia voar...

Juntinho de ti nos teus contos,

Nas tuas mentiras e prantos...

Nas buscas que são verdadeiras,

E nas lutas que sentires derradeiras...

Saístes de mim e já deslizas nas ondas do

mar...

Não esqueça que a força do vento

É que emite as notas que iremos cantar...

ENCONTRO COM A ESTRELA

O início, meio e fim,

Também são fases do sertão

Mas não explicam o por quê da nossa solidão

Ventanias, maremotos, frutos de outras convenções

São os verdadeiros elos de tantas puras sensações...

Apesar de não levarem os sentimentos dos que ficam

Revela-nos os dramas, as ilhas das famílias,

Dissipam-se e se renovam como fontes de guerrilhas

Como as minas que se escondem nas meninas

Mesmo com o som de um aprendiz

Sigo a direção do meu nariz

Sem me rebelar contra as abelhas

Levo a minha vida por um triz

Enganando a luz da meretriz

Para encontrar com a minha estrela...

NADA IMPORTA

Não insistas em me convencer

Que os astros só querem me ver

Que a tua estrada vai me encontrar

Que o som de uma energia vai me revelar...

Não importa a espécie, quanto e o quando

Se há gênero pra me agradar, se há rimas

Cortando o universo, ritmos pra me ipressionar...

Não há nada a fazer se o que quero é amar você

Traduzir no meu violão, a força de uma canção

Não importa se é remédio ou veneno, ar puro

Poeira que vou respirar. se verdade ou mentira,

Poesia, prosa ou cinema que juntos iremos criar

Não importa o timbre, o canto, estilo ou pranto

Pra me motivar, Vinícius ou Tom, Djavan, Vercilo

Se a tua alma é que eu quero cantar...

PRA QUE DEUS AQUI POSSA CANTAR

Minha arte precisa de simulações
Segue o dom da natureza
Inventa amores pra viver paixões,
Aventuras, incertezas...
O processo é divino requer explosões,
Áleas soltas de impurezas que se unem
Pra compor emoções, um sistema de clareiras
Vulcões, pedra úmida envolta de canções...
Apesar das correntezas que nos traz tantas
Surpresas, nesses rios de ilusões...
Minha alma repele preceitos, sanções
Nesse evento de belezas, revela batuques, arranjos,
Bordões, melodias e poemas
O processo também é humano impõe invasões...
É esbulho com certeza
Que me toma pra soar orações
Um sistema de versões, ilações...
Mentes secas envolvidas de ambições
Apesar das harmonias que nos traz mil teorias
Nesses mares de proposições...
Minha arte, nossa arte
Só faz parte de outra Arte,
Que é divina, nos ilumina
Pra que Deus aqui possa cantar...

RUPTURA

Sinto o meu sentimento batendo lá fora
Que a vida me espera sem medo e histórias
De braços abertos pra novas canções...
Sei que o brilho da lua tornou-se acidente
Que a energia do sol não está mais presente
Não é mais fator que renova emoções...
Meu som foi embora, não há sequer mais paixão
A luz que atravessa essa porta
Não mais reflete no meu coração...
Sei que a vida não pode parar
Sinto que a minha só quer mais viver
Que pena que a vida que canta e me adorna
Não mais encanta você
Que pena que a vida que canta e me adorna
Não mais encanta você...

O QUE OU O QUE SOU?

O que sou?
Sou o dom de você
Sou a chuva que goteja na sua madrugada
Sou o sol que ilumina você querendo nascer...
O que sou?
Sou criança que enxerga sua áurea
Sou o sábio que sente suas mágoas
Sou o ritmo que toca você Querendo te ter...
Sou o vento, Sua rua, sua tempestade,
Sua mentira e a sua verdade
Sou o abismo, as asas dos anjos que salvam você...
Sou o inverno, seu verão, seu outono, reflexo,
Primavera que encanta seus versos
Sou as folhas que caem no solo pra te proteger...
Sou um barco, sou o mar, harmonia e deserto
Melodia que te mantém por perto
Sou o universo que adorna você...

Tonio Verve

AVANTE BRASIL – HINO DA COPA DE 2014

O meu país é sol, é samba e futebol,
É arte pura que encanta os corações
Piso no campo pra vencer com irreverência lutar
Trocando passes com a luz da emoção...
Avante Brasil, pra sempre
Por um futuro limpo, um sonho pra cantar...
A bola Brasil não mais vai rolar
Se os parlamentos insistirem em enganar...
No meu país há muita fome e violência
O nosso estado predador planta a Inocência
gera miséria, o crime a corrupção
Planta alegrias com mentiras e paixões...
O samba Brasil não mais vai tocar
Se a justiça insistir em enrolar
O hexa Brasil não vai sempre brilhar
Se os governos insistirem em fraudar...
O meu país é sol, é samba e futebol, é arte pura
Avante Brasil, pra sempre lutar,
Vencer a guerra contra os males do seu lar...
Aprende Brasil, povão vem lutar
Unidos sempre, vem nação vamos ganhar
Dignidade... Pra frente Brasil...

PARABÉNS PARA NÓS

Parabéns pra nós

Hoje estamos sós, livres dos cortejos...

Sei que somos pós guerra entre nós

Loucos de desejos...

Eu troquei minha paz, brigamos demais

Olha no que deu: cruzamentos loucos

Idas e silêncios, vindas e consensos...

Temperamentos soltos, os mares entre nóis

Não impedem os nós das nozes dos desejos

Que pulsam nos lençóis e cantam nossos sóis

Livram nossas almas cheias de tormentos

Pra sermos sempre nós

Amizade e fé juntam-se às luzes

Do sol e do momento

Que curam o meu vazio, os vícios que carrego....

Você meu livramento...

HINO DO SÃO PEDRO ATLÉTICO CLUBE

Na nossa aldeia a lua é cheia
E o sol permeia a arte o dom do futebol...
A cada jogo o nosso povo busca a vitória
Com a luz da emoção...
Na nossa história plantamos glórias
E as vitórias vem com o "tum" do coração...
São Pedro da Aldeia
No mar, nas arenas,
Só joga com o som da paixão...
Vencer - nossa meta
A arte e o atleta
Se unem pra ser campeões...
Quando São Pedro toca a bola
A calmaria vai embora
O espetáculo na aldeia
Passa a ser o futebol...
Nossos guerreiros com a bola
A luz divina nos adorna
A energia se transforma
Em canções com som de gol...

HINO DO BORA BOLA ESPORTE CLUBE

Somos guerreiros da energia e da magia
Do azul celeste que traduz a luz do sol...
Lutamos e jogamos com a alegria
Da arte pura que constrói o futebol
A cada passe inventamos melodias
Com harmonias que adornam o som de gol...
Tocar a bola e rolar
Pra rede rir balançar
O Bora Bola sempre joga pra ganhar...
Tocar a bola e rolar pra rede rir, balançar
Sou Bora Bola sempre jogo pra ganhar...
Sou Bora Bola noite adentro e todo o dia
A cada jogo aprendiz do futebol
Respeitar o adversário é a premissa
Pro show da vida ser de gols
O futebol não é apenas dominar a redondinha
Mas competir e dividir a luz do sol...
Tocar a bola e rolar
Pra rede rir balançar
O Bora Bola sempre joga pra ganhar...
Tocar a bola e rolar pra rede rir e balançar
Sou Bora Bola sempre jogo pra ganhar...

A FORÇA DAS ARTES

Quantas vezes tentei explicar
Que a paixão é criança
Que a vida sem ela
É lembrança vazia
Sem início, meio e fim...
Muitas vezes tentei te mostrar
Que o amor não descansa
Se a energia daquela criança
Brilha e traz você pra mim...
Encantei, envolvi nossas vidas com arte
Semeei muitos sonhos
Enfrentei pesadelos
Mergulhei num futuro incerto
Que me fez aprendiz...
Vi e cantei que o meu sentimento
É mais forte que a luz da esperança
Que a dor é mais doce
Que o choro de uma lembrança
Que a arte desfaz tempestades
Que sinto e vivi...

INCOMPATÍVEIS COM O AMOR – PODER CONTROLE MANIPULAÇÃO

Disseste que é muito melhor
Não andar nas esteiras do teu coração
Que bate um ritmo lógico
Num pulso constante de sim e de não...
Insiste que o sol é maior
Que a lua controla a tua emoção
Que a chuva que rega o teu corpo
Não passa do jeito de uma estação...
 Disseste também que é maior o teu interesse
A tua ilusão de controle
Poder que conduz os limites estreitos da tua visão
Persiste em gritar o pior
Que a vida é negócio, manipulação
Que o amor é apenas um ímã
Que une os corpos que tem atração...
Sinto contigo não posso voar
Vivo num outro lugar
Onde o poder é de amar
Sem títulos, cifras, ardis e patrões...
Onde se canta o luar,
Na vida se planta, se colhe emoções
Os sonhos se unem ao mar
As estrelas revelam o calor das paixões...

NOSSO AMOR – BOM EXEMPLO PARA O MUNDO

O que existe entre nós
Não pertence a nós dois e a ninguém
É exemplo pra todos
Que precisam dos trilhos do amor
Pra cantar com a sinfonia do bem...
O que existe entre nós não é apenas nós dois,
Um único alguém, é remédio pro mundo
Que agoniza em seu fundo
Reprimindo os sonhos meu bem...
É solvente e soluto, aparente e oculto
Hormônio que atua com a força da arte
Harmoniza meus gestos, meu ritmo incerto
Com a melodia precisa da paz...
Sempre vem ostensivo e secreto
Imprudente e certo, enzima que quebra
A magia do mal
Proteína mutante que se faz elegante
Diante do sol e a energia gerada por nós
Irradia a cidade também torna úmido o mundo
Se conduz sem ter rumo pra tocar outras vidas que vem...
É solvente e soluto
Aparente e oculto...

UM SONHO, A ACADEMIA E A SUA VOZ

Encontrei uma obra menina que o céu desenhava
Uma mente brilhando que o divino encantava
Com versos e sonhos de muitas canções...
Encantei-me pela luz contradita dos teus pesadelos
Pelas nuvens esparsas dos teus atropelos que te
levam a sentir e tocar a essência de tantas visões...
Inspirei quando ouvi o teu canto de amor verdadeiro
Quando vi no teu ventre um poema veleiro que
Escrevias com as ondas do teu coração...
Assisti as marés que o mar do seu lar revirava
Ventanias que o sol da manhã provocava
Tempestades corroendo nossas representações...
Revelei que João e José são irmãos cancioneiros
Que o cavalo e São Jorge, verdadeiros guerreiros
Que uma voz feminina tocou o meu coração...
Musicalizei a poesia concreta
Que João declamava mãe e filha Academia
Que ele sempre cantava
Sem as mazelas e males que jogaram
Repleta de muitas paixões
Abalou, balançou, regressou, me encantei...
Abraçou, me encantou, me curou me inspirei me curei...

VISÃO

Observamos os limites, Inclusive os que a vida
Nos deu, cida natural, vida humana...
Alguns escrevem dos efeitos e defeitos
Da nossa roda viva menos ainda se acham
Perfeitos sem mostrar os caminhos da evolução
Outros poucos exaltam a arte dos encontros...
Aqueles "ninguéns" mutilam a si ou a massa
Que sonha com ou sem vergonha, quem sabe,
todos com falsa representação da realidade,
mesmo assim, dentro da massa, mexida que
Mexemos com aparência de ser efeito
Causa apenas das nossas elucubrações
Fragmento, partícula de um corpo,
Quem sabe bactéria evoluída
Energia que se propaga e movimenta
Não acredito nesse círculo, mas sim num espiral
Da vida num arsenal de sonhos
Nuns lugares aonde eles se fundem
Longe dos pesadelos, sem elos, sem medos,
Alcançam o equilíbrio, a harmonia
Repletos de ritmos fundados em melodias
Regadas com um simples sentimento,
O respeito...

ROMANCE NA ROÇA

Mais uma muié entrô na minha vida, sô
Chegô divagazinho, tão de mansinho
Qui nem senti o ventinho
Via ela no sonhu, na iscola, na iscada
E nem bobage eu pensava...
Mais o zoiá dela me atacava
Ela me dava a mãozinha, falava mansinho
Pintava o zoinho e me dava bejinho
Me abraçô direitinho, até que um dia
Pegô meu dedinho apertô minha mão, sô...
Ai, não teve jeito, meu calção ficou istreito
Meu coração bateu de um jeito tão isquisito
Qui pensei qui fosse a duença do musquito...
Namoramo escundido na istrada, na carroça
Memo sendo proibido...
Ai, eu perguntei, sô: ocê é ou não é o meu amô?
Ela falô: Eu amo ocê sô, minha barriga tá cum dô
Com os zoios moiado, rosto mudado
Aí me deu um monte de bejo cum calô...
Dispois escrivi muitios verso de amô...
O tempo passo e quem ama qué amô
Eu tentava, atacava, tentava, atacava
O celeiro tava todo molhado

Foi tanto amasso que ela me cansô
E de repente ela gritô, sô:
Eu num sô a muié dos seus sonhu
Eu sô uma vaca marcada por um sinhô
Meu dono, que muitio me ajudô...
Ai, eu falei, sô: ocê ama ele ou ama o nosso amô
Ela retrucô: ele de mim cuidô...
Ai, eu pensei, sô: eu num amo uma vaca, eu amo uma muié
Qui é o meu amô...
Di novo meu calção afroxô
Meu coração nunca mais palpitô
Mais quando sonhu
Sempre vem o meu amô
Será que a verdadera é a vaca
Ou a muié que me encantô...
Aí, acordei e o sonho acabo...

A MELODIA DAS ESTRELAS

Sinto o seu mundo
Como o meu mar nas suas estrelas
Unidas que iluminam
Todo o meu chão cheio de areias...
Quando toco em você sinto a vida me dizer
Que os sonhos são possíveis
De plantar e de colher
Apesar deles crescerem tão distantes do meu mundo...
Sinto o seu corpo como o meu lar
Nas suas montanhas verdes
Que mergulho livre das convenções que nos
Rodeiam quando entro em você
Vejo uma áurea me envolver
Com um canto tão profundo...
Se essa luz toca você
Vem comigo renascer
Recompor os nossos mundos...
Ela veio dos céus
Sinto que o nosso destino é o mar,
Que ela vai cantar comigo
A melodia das estrelas
Que por dentro dela eu criei...

CONFLITO NATURAL E ATUAL DO AMOR

Ameaçava minhas cercanias
Alça de mira no sentido inverso
Se aproximava como uma felina
Procurando o momento certo
Se escondia nas paredes puras
Não tinha medo do escuro incerto
O seu olhar tão penetrante e quente
Transformador do errado em certo
Se projetou com um mergulho raso
Com contrações no seu ventre infértil
Quando tocou a sua caça ágil
Não encontrou o óbvio
Pisou num terreno fértil...
O desconhecido se revelou com versos
De várias formas e doces rítmicos
Aos vários toques no tambor se uniram
As melodias de um vento forte
Cantador de um mundo livre
Compositor de canções reais
Que invadiram o peito do caçador esperto
Não resistiram caçador e caça
Tocaram as presas com um tiro certo
A umidade se tornou constante

E revelou um sentimento eterno
Mas no pantanal muitas forças gritam
Regurgitam preços, objetos, credos.
Tentam se impor num mercado aberto.
Mas como a caça não se intimida
Passa a caçar e denunciar o incerto
Versificar o que pariu com a nova caça
Cantando-a, pra tirá-la desse tão comum deserto
Se há conflito entre o seco e o úmido
A vida mostra sempre o que é estúpido
Viver com sede é morrer aos poucos
Sem o prazer de molhar a alma e o corpo
Com um sentimento que é raro e leve
O Amor que sempre quero ter por perto...

ADORNOS INÚTEIS

Com vestidos de seda adornar
As fagulhas de incêndio no ar
A cada som do teu pouso
Um meu aconchego...
Há muito não sei navegar
Pelas nuvens que embalam o meu mar
Sem romper a camada de ozônio
Que envolve os meus sentimentos...
Nas melodias dos ventos voar
No horizonte com a lua a cantar
Nossos sonhos que regam
O meu pensamento
Sei que umidade nunca teve por lá
Mesmo assim harmonizou
O teu lar entristece, agoniza
O meu livramento
Vem do céu, traz a luz
Introduz no meu porto
A magia do mar
A febre flui, meu fluxo rui
Teu corpo inunda, me traduz
Fantasias que queres tocar...

NOSSOS CAMINHOS

Foi tão difícil
Não te encontrar
Na paz, na serra a suspirar...
Foi tão frustrante
Não te abraçar
Não te envolver com meu olhar...
Problema sério
Não te beijar
Dormir ao lado
Sem poder te conquistar
Nosso mistério vou revelar
Não há História
Sem verdade pra cantar
O seu caminho é o meu lugar...
Foi tão bonito te reencontrar
Pedir teus sonhos, te "reamar"
Os nossos conflitos vem apagar
Não há motivos pra fugir e duvidar
 Os meus fantasmas vou revelar
Pra nossa vida ser composta pelo mar
Que é o meu caminho e o seu lugar...

NOSSO SOM DE POESIAS

Sol e lua cantei briza ou vento?
Não sei hoje o que vivo
Talvez seja a razão
O compasso do coração que reprimo...
Sonhando te encontrar
Longe ou perto tocar nos teus versos
Não consigo harmonia
Mas componho as melodias
Que ecoam o que sinto...
Vieste me dividir com as tuas dúvidas,
Medos de ir, ficar e seguir...
Além dos teus desencontros
Mesmo assim
Quero a tua terra, o teu ar
No teu peito deitar e dormir
Viver nossas canções
Ser o teu violão
Nos teus braços me sentir dedilhado
Ritmo que inspira o teu caminho...
Vestido de céu mergulho no teu mar
Não respiro e me molho
No escuro do teu lar
Encanta-me com o teu som de poesias...

O QUE EU POSSO SER PRA TI

Não posso ser o destinatário das tuas duras palavras, mas sim da umidade da tua emoção
Não posso ser o ambiente fechado do teu silêncio
Mas sim do teu beijo que molha a minha razão
Não posso ser o depósito das cinzas do teu sofrimento, mas sim do presente que mostra a verdade da nossa canção
Não posso ser a dúvida que carregas do passado no peito, mas sim a verdade que canta do seu próprio jeito
Não posso ser motivo de fuga, de juízos perdidos no tempo, mas sim de encontros e melodias poéticos
Não posso ser nunca um problema, nem um simples tema, mas sim a ternura da nossa história e das nossas crenças
Não posso ser o meio objetivo de uma triste estória,
Mas sim o fim de um pacto viciado que começou cansado
Não posso ser a fumaça de um bom direito, mas sim as emoções de um amor perfeito
Não posso ser os gritos de um lar tirano
Mas sim os versos de um mar cantando

Não posso ser o controle nem o descontrole do teu sentir, mas sim os sabores dos teus desejos
Não posso ser o guardião nem o juiz dos teus pesadelos, mas sim o jardineiro dos teus sonhos
Não posso ser a luz do teu olhar perdido, mas sim a cura da tua solidão escura
Só posso ser pra ti
O amor que tanto você quer, foge e chama...

SINTOMAS DO NOSSO AMOR

Acostumei com o timbre único da tua voz
Com a luz ofuscante dos teus olhos
Com a linha precisa dos teus lábios
Com a tez macia da tua pele
Com as vias provocantes do teu corpo
Com o cheiro suave da tua atração
Com o ritmo elegante dos teus passos
Com o toque carinhoso das tuas mãos
Com a doce ternura da tua alma
Com teu plástico amor de ser mãe
Com as trilhas seguras da tua amizade
Com os sonhos que vivo com o teu corpo
Com o início, meio da tua essência,
Com o "fim" inevitável do nosso sentimento
Que vivo e será pra sempre por nós vividos,
Independentemente do tempo e espaço
Por nós sentidos, por tudo que nos doamos
Por tudo que nos sentimos, por tudo que nos tocamos, por tudo pra ser sentido
Depois de me apaixonar
Concluo: te amo.

VOCÊ CHEGOU

O dia que você chegou se fez canção
A cor da sua pele, a cura do sertão
No brilho dos seus olhos luz
Que eu preciso pra viver
Seu corpo fonte genuína de prazer...
Os laços do passado, meras sensações
Ficaram frágeis com as nossas vibrações
Os ritmos ficaram nus
Revelaram emoções que invadem
As puras melodias das paixões...
Você quando me toca
O sonho é realidade
Transforma o mundo
Faz de mim um menino
Que só pensa em voar e ser feliz
A luz que me invade
Encanta a cidade
Desfaz as fantasias
Faz pura a verdade que revela
Que viver sem o nosso amor
É o mesmo que se sentir inexistente...

UM PEDIDO Á DEUS

Sinto

Nosso mundo muito louco

Poucos muito, muitos pouco,

Numa guerra de ninguém...

Vivo

Nesse ponto do universo

Onde tudo é mais que perto

Do deserto e do além...

Grito

Por um simples sentimento

Enquanto outros trocam ventos

Só por causa de uns vinténs...

Vem me revelar

Vem me orientar

Vem me dirigir aqui na Terra

Vem nos ajudar

Vem pra propagar o bem...

Vem me inspirar

Vamos trabalhar

Vamos recompor o amor aqui na Terra

Vamos dividir os sonhos

Partilhar os bens...

SEM ETAPAS

Tudo que proponho ela vive comigo

Na terra, no céu e no mar.

Sinto que ela vibra pelos meus labirintos

Sem dúvida ou medo de amar...

Me inspira

Em cada gesto, toque ou sorriso

Sua boca faz o tempo parar...

Entro no seu corpo

Sem nenhum compromisso

Sua alma me invade no olhar...

Compus, cantei, me apaixonei

Não sei se amei, não sei...

Sempre esperei o inesperado e o perigo

Com ela não consigo me armar

Dei uma das mãos à paz

Que voltou comigo

E a outra para te desvendar...

Ouço nosso som agora

Nossa solidão lá fora

Vejo a luz do amor brilhar

No seu olhar, no seu jardim...

Canto pela vida a fora

Que a Arte nunca vai embora

Que o amor não tem início, meio e fim...

A VIDA

A vida, energia dos mistérios
Pouco fala e age sério
Oceano de ilusões
A vida, um resíduo do universo
Um poder que fica perto
Dos abismos e dos desertos
Das armadilhas das paixões...
A vida é criança inocente
Vem de um plano inteligente
Torna livre uma prisão
A vida é um rio muito torto
Que transforma o tudo em pouco
Um jardim em calabouço
Muitos gritos em canções...
Deixa eu te tocar
Amar, te conquistar
Sem os vícios das versões
Das mentiras, fantasias
Que iludem os corações...
Deixa eu penetrar com força
Nos teus lábios
Sem ardis, concepções
Sentir a larva primitiva do teu ventre
Voar nas tuas sensações...

QUERER DO AMOR

Se você quer amor não precisa cantar
Não precisa mentir ou compor
Nem ao menos tocar instrumentos
Se você quer amar não precisa pedir ou louvar
Nem ao menos chorar as sinas...
Se você quer amor não precisa paixão
Não precisa inventar mais luz na sua razão
Se você quer amar
Basta apenas doar o seu sol
E sentir a mensagem da lua...
Tente ouvir outras canções
A batida e o tom do coração
A levada do jazz ou de um samba canção
Mesmo assim se vier outro estilo qualquer
Nunca desista do amor ou calor de uma mulher...
Se você quer amor e amar
Vale a pena tentar, repetir, resistir
Se preciso improvisa pra recomeçar
Se você quer amor e amar
É inútil jogar ou fingir
Basta som da verdade
E viver pra amar a vida...

A TEZ DA VIDA

A tez da vida
É bom tocar
Para as feridas cicatrizar
Chegar ao fundo, como?
Se não tem fim
Se existe está longe de mim...
Querer a vida
Querer o mar
Se ela invade o seu lugar
Umidade traz à sua razão
Produz paz e muita paixão...
Vida, você é amor que espero
Com o som de um rio puro e singelo
Que me seduz, me traz luz
Que faz pulsar minha emoção...
Vida, você é o lar que eu quero
Que cura, encanta
Diz se o cais é belo
O tom que induz
Que me traduz e me leva a crer
No amor de um Deus como solução...

PARTITURAS

Refazer-me

Conversas de Vidas

Tônio Verve e Adriani Ribeiro
Transcrição de FABIANO NASCIMENTO

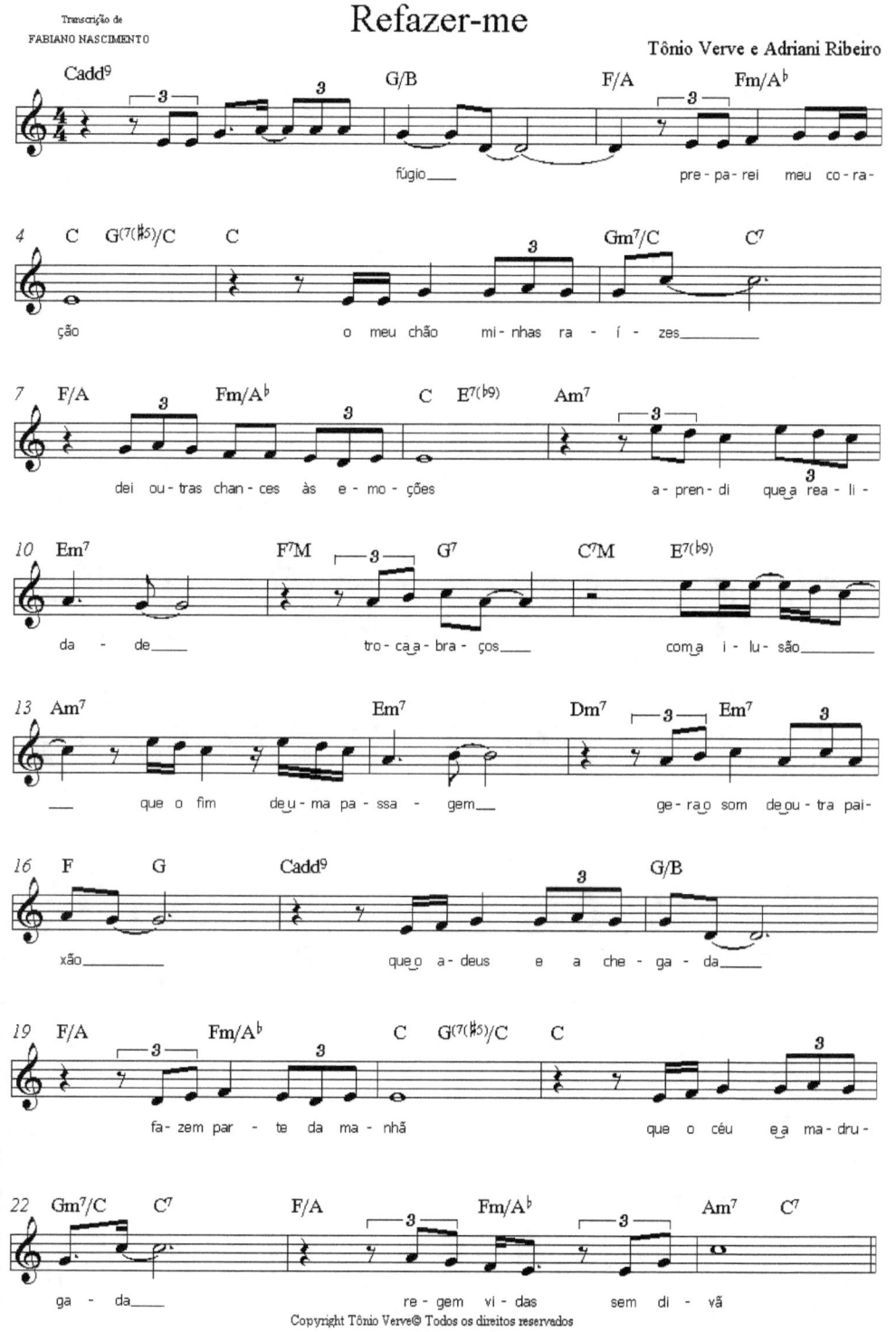

Tonio Verve

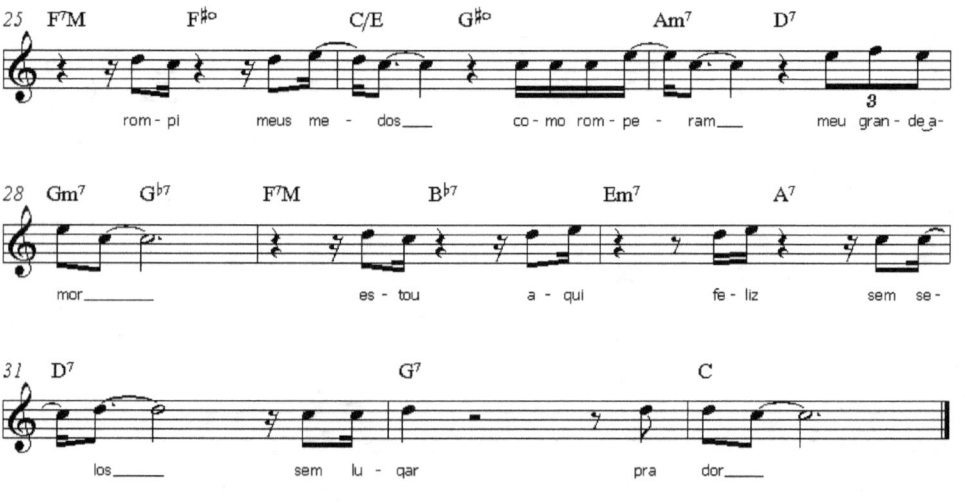

Conversa de Vidas

Tônio Verve (José Antônio da Silva)

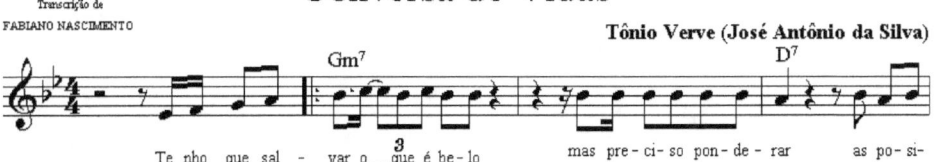
Tenho que salvar o que é belo mas preciso ponderar as posi-

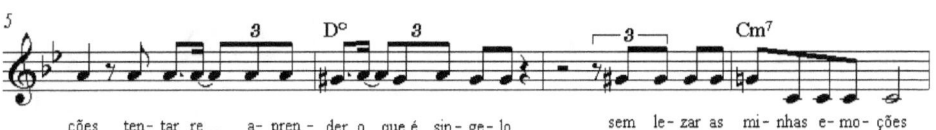
ções tentar re- a-prender o que é singelo sem lezar as minhas emoções

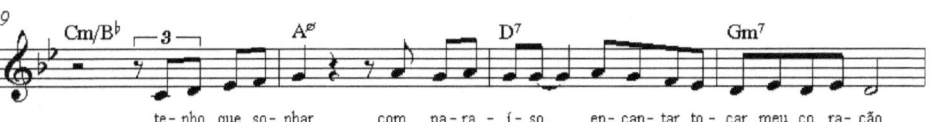
tenho que sonhar com paraíso encantar tocar meu coração

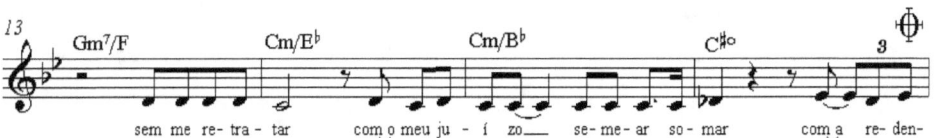
sem me retratar com o meu juízo semear somar com a reden-

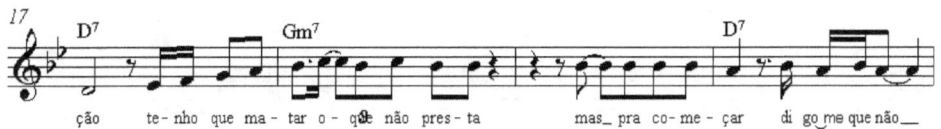
ção tenho que matar o que não presta mas pra começar digo me que não

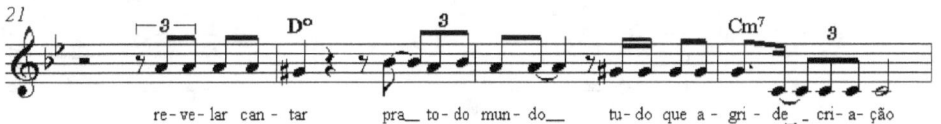
revelar cantar pra todo mundo tudo que a gride criação

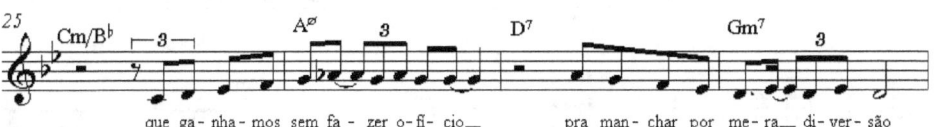
que ganhamos sem fazer ofício pra manchar por mera diversão

por poder com ar- dis ou artifícios pra subjulgar os cora

Copyright Tônio Verve © Todos os direitos reservados

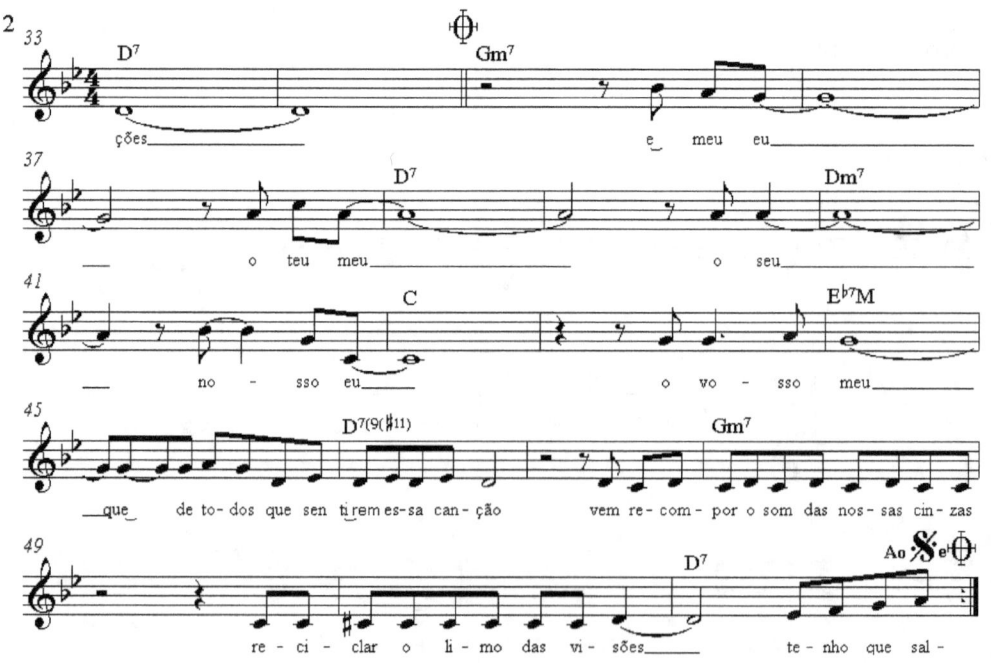

Conversas de Vidas

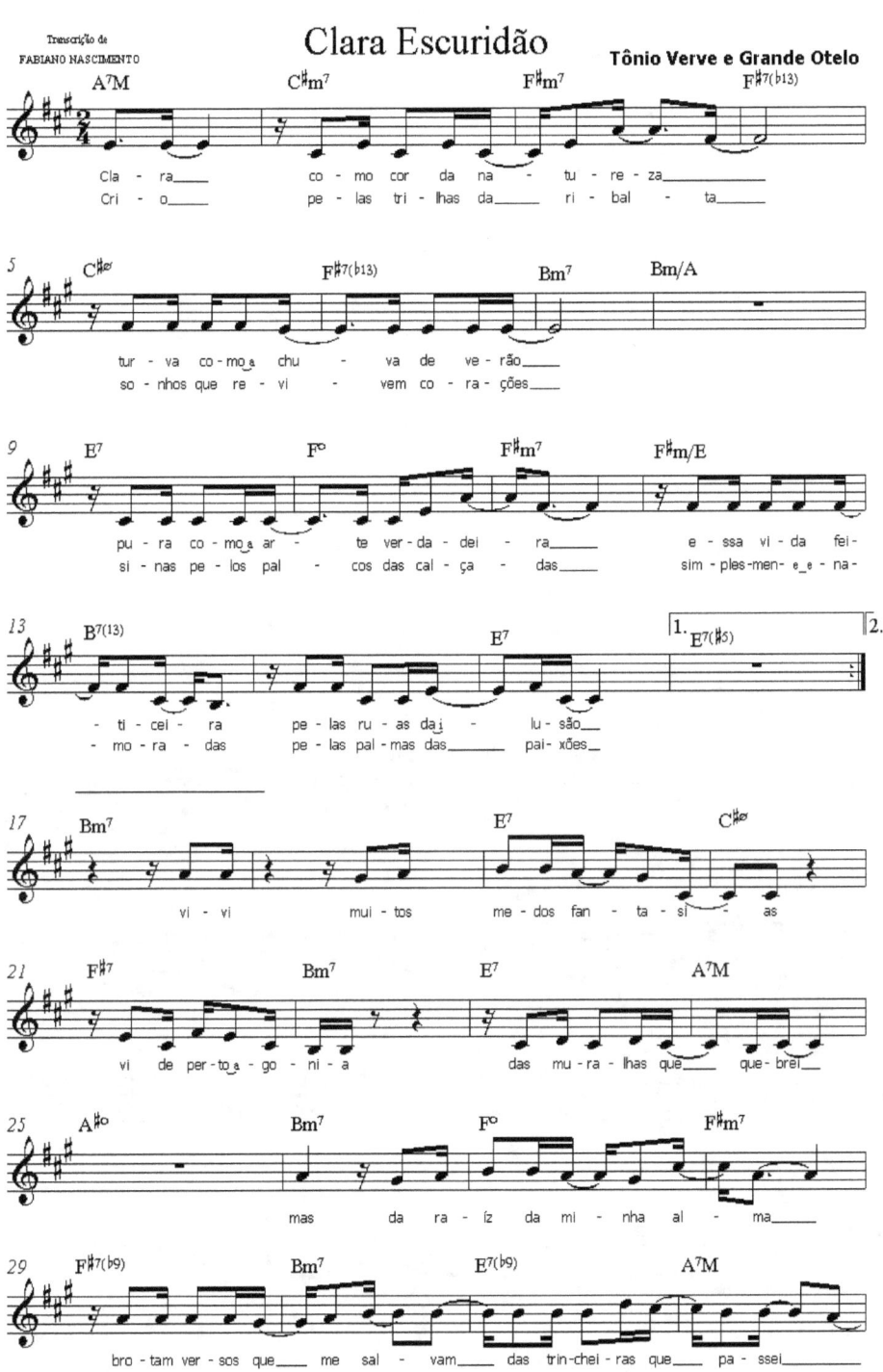

Tonio Verve

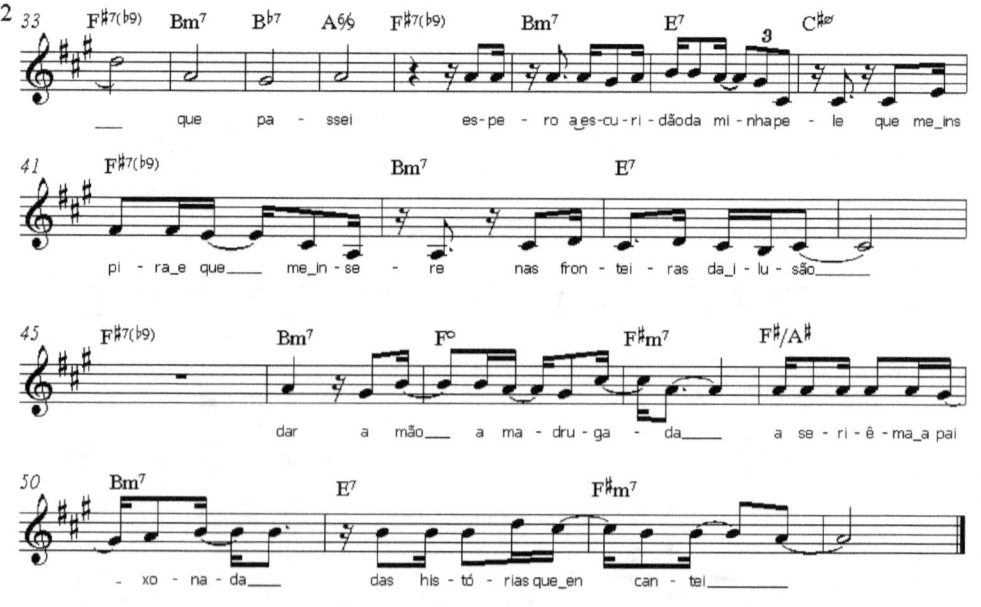

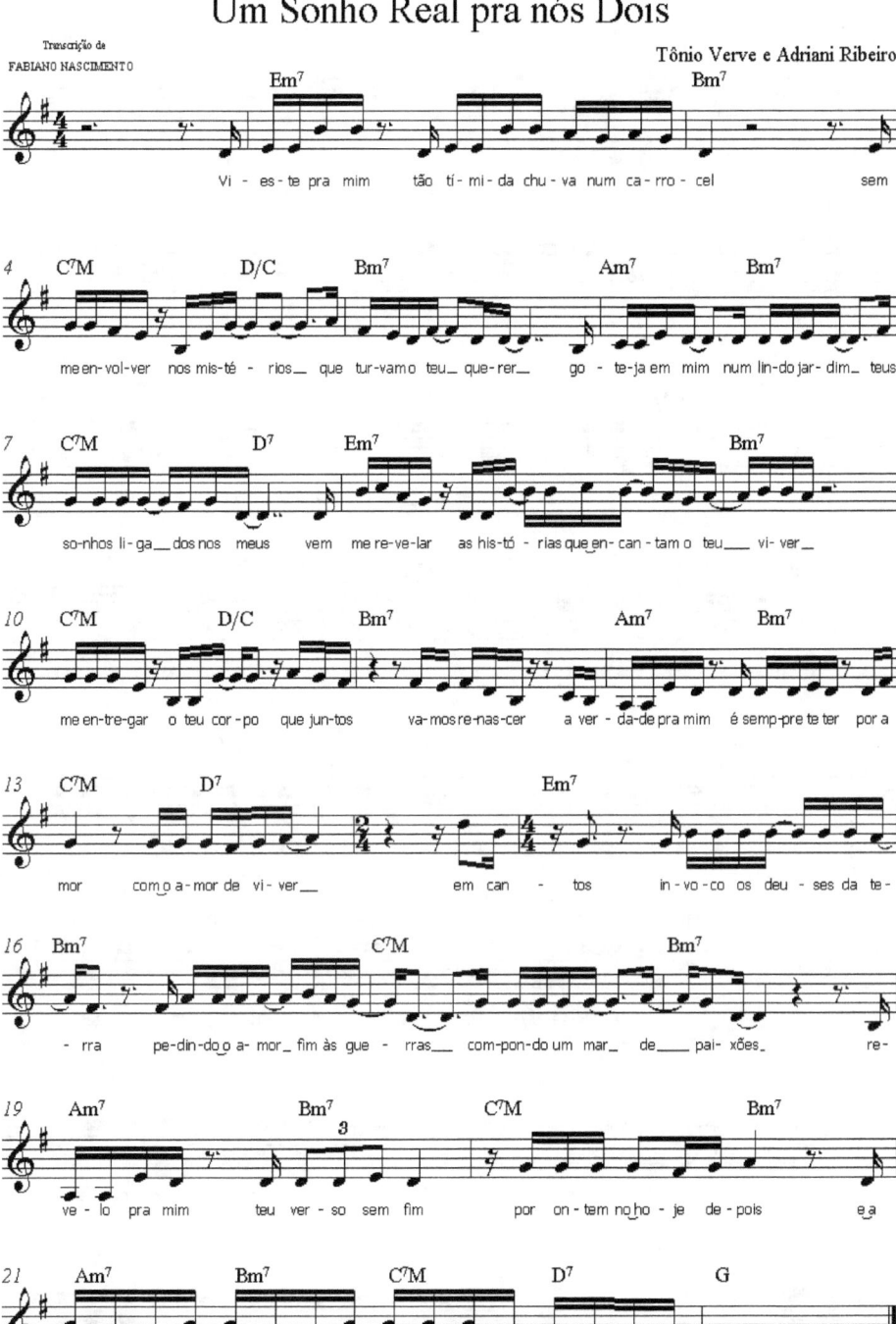

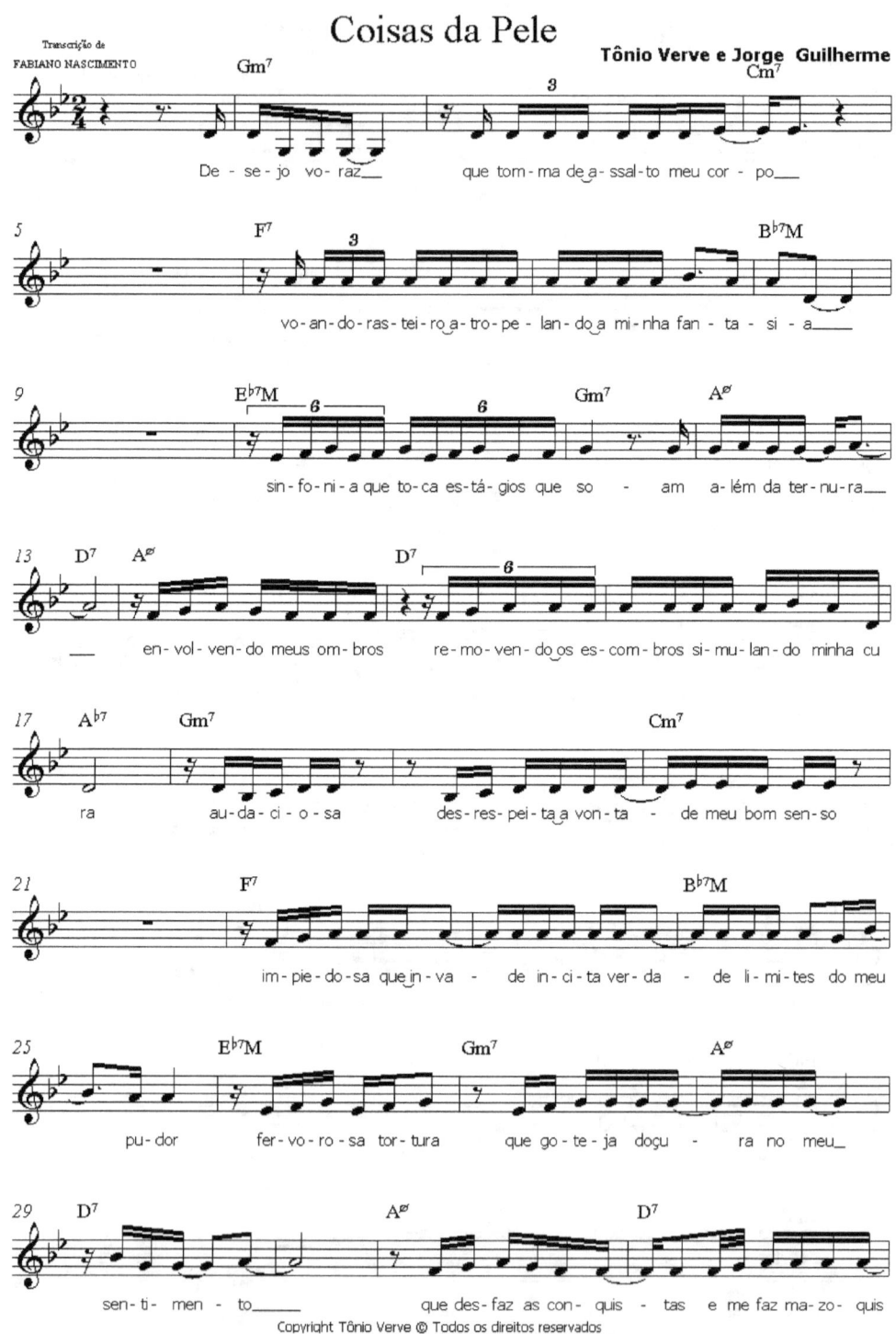

Conversas de Vidas

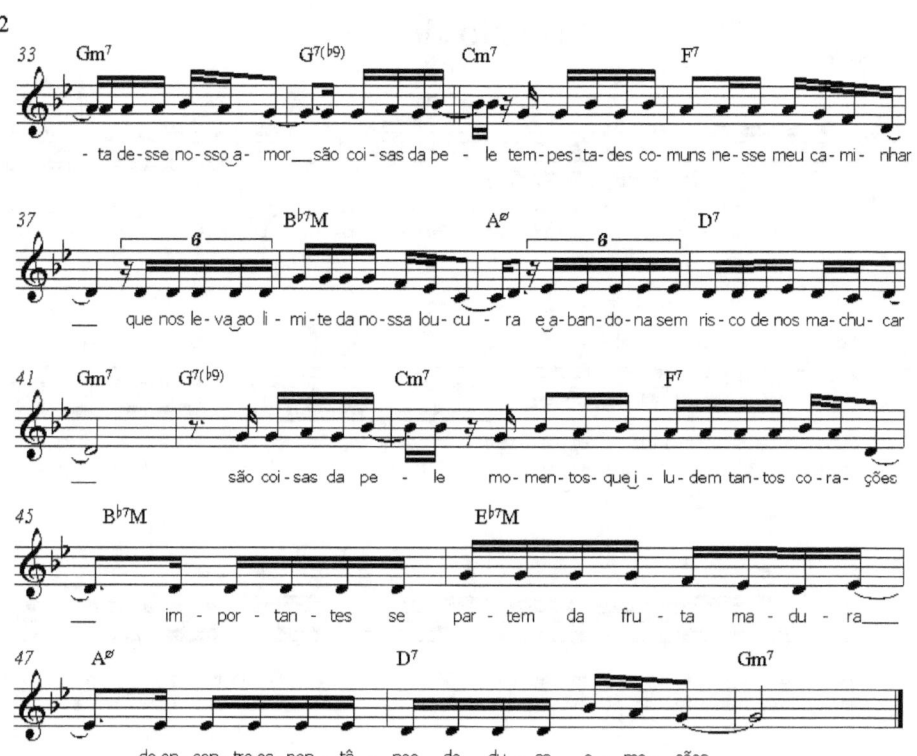

Arte Nordestina

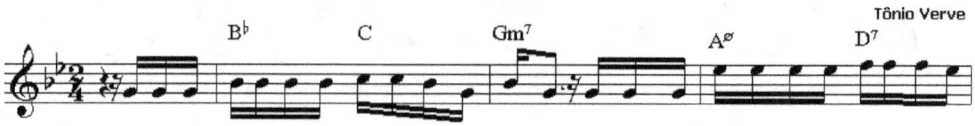
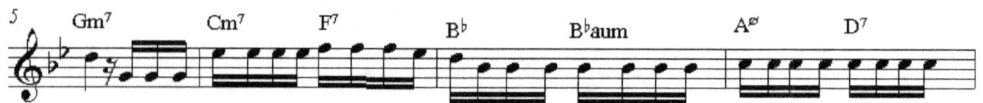
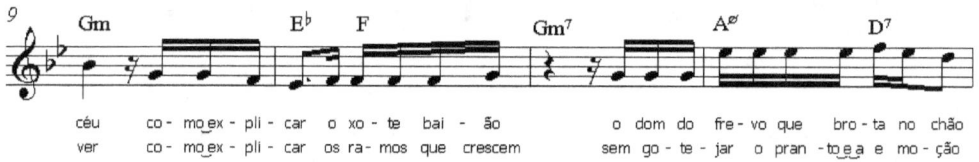
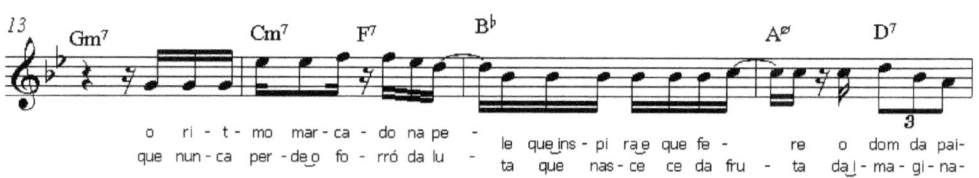
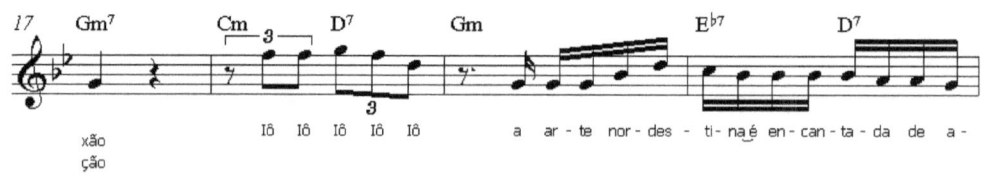
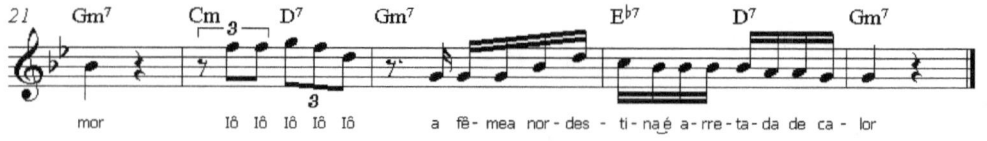

Conversas de Vidas

Mujer

Tônio Verve

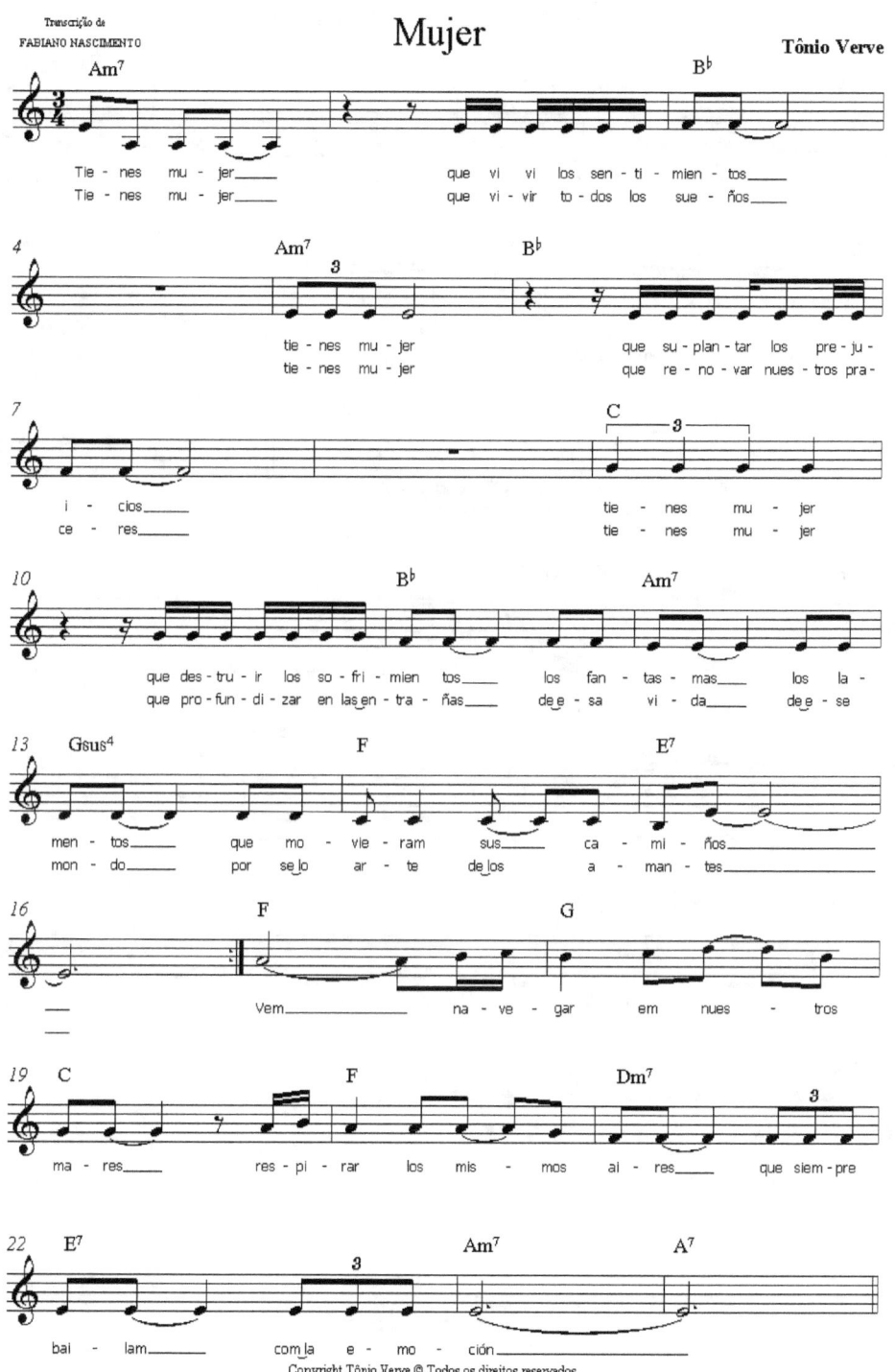

Tonio Verve

Do Outro Lado da Ilusão

Transcrição de
FABIANO NASCIMENTO

Tônio Verve

pe - di ao sol um so - nho o céu bri - lhou den - tro de mim___ me vi en - tre as es - tre las

e fi - nal - men - te te en - con trei___ vi - ve - mos no - sso - mun - do com ver - da - de e e - mo - ção___

so nha - mos jun - tos___ com - po - mos com a pai - xão___ a tu - a po - e - si - a

me re - ve - lou um sol mai - or_____ e vi ne ssa se - men - te um mun - do bem me - lhor___

e a - pe - sar de a - go ra es - tar do ou - tro la - do da i - lu - são es - ta - mos jun - tos pra sem - pre em tu - do___

no som do co - ra - ção não sei te es - pe - rar___ i - rei te en - con - trar_ a mú - si - ca me le - va - rá___ e se a

chu - va vi - er___ e o sol me quei - mar mer - gu - lho no no - sso jar - dim_ can - tan - do can - ções as no - ssas pai - xões os

ver - sos que in - ven - tas - tes pra mim_____

Copyright Tônio Verve © Todos os direitos reservados

Conversas de Vidas

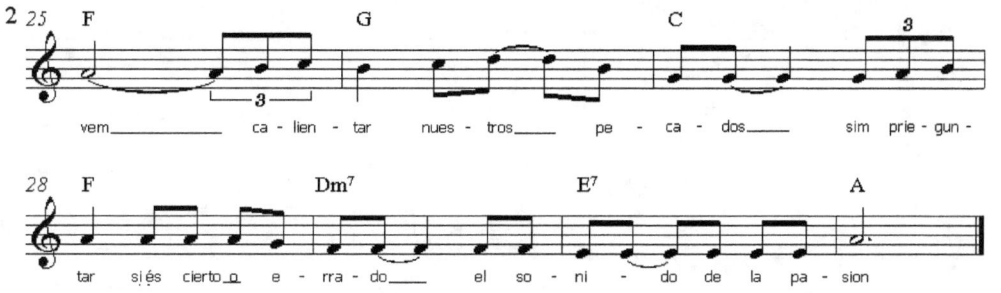

A Voz do Vento

Tonio Verve

Tônio Verve

Transcrição de FABIANO NASCIMENTO

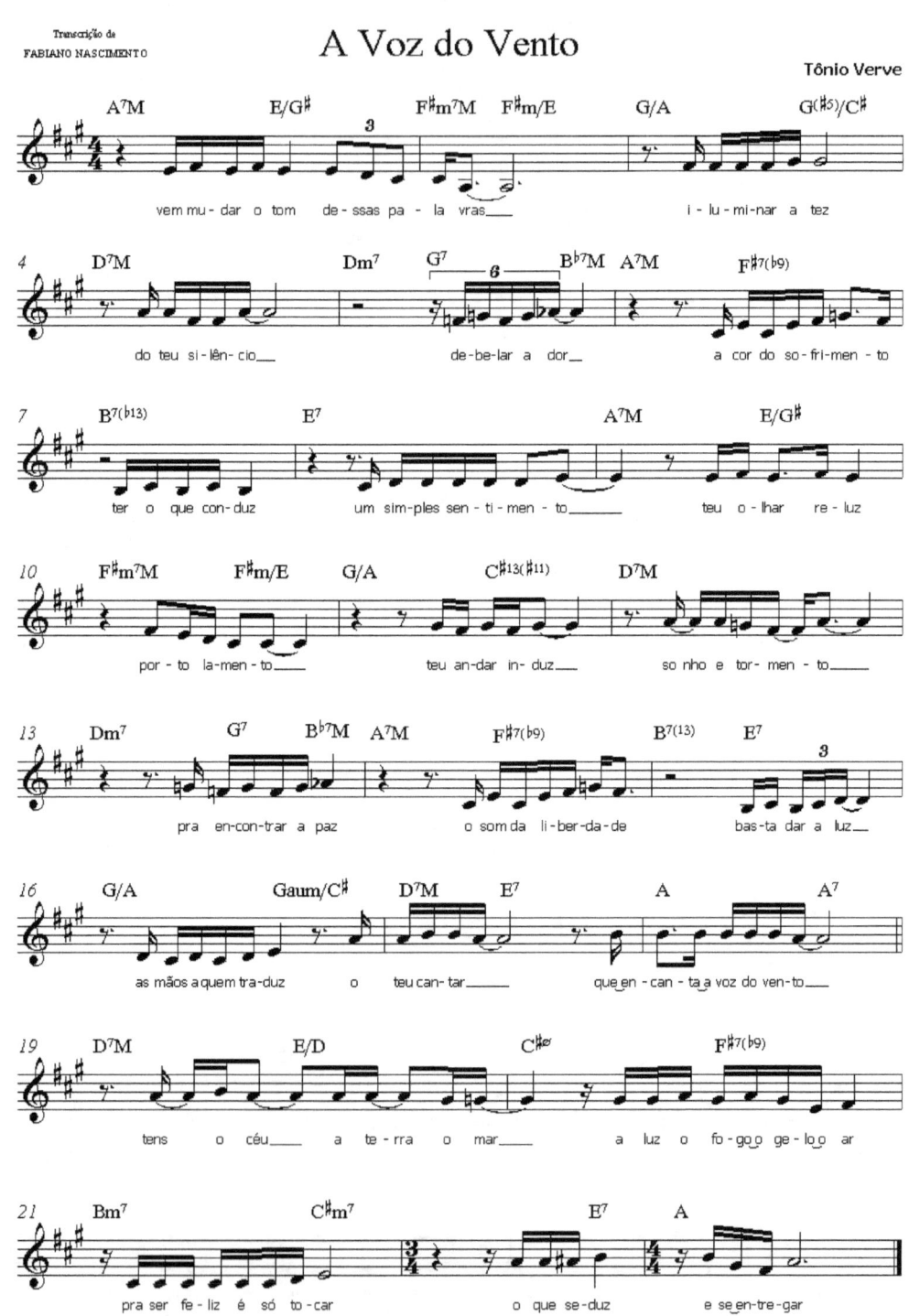

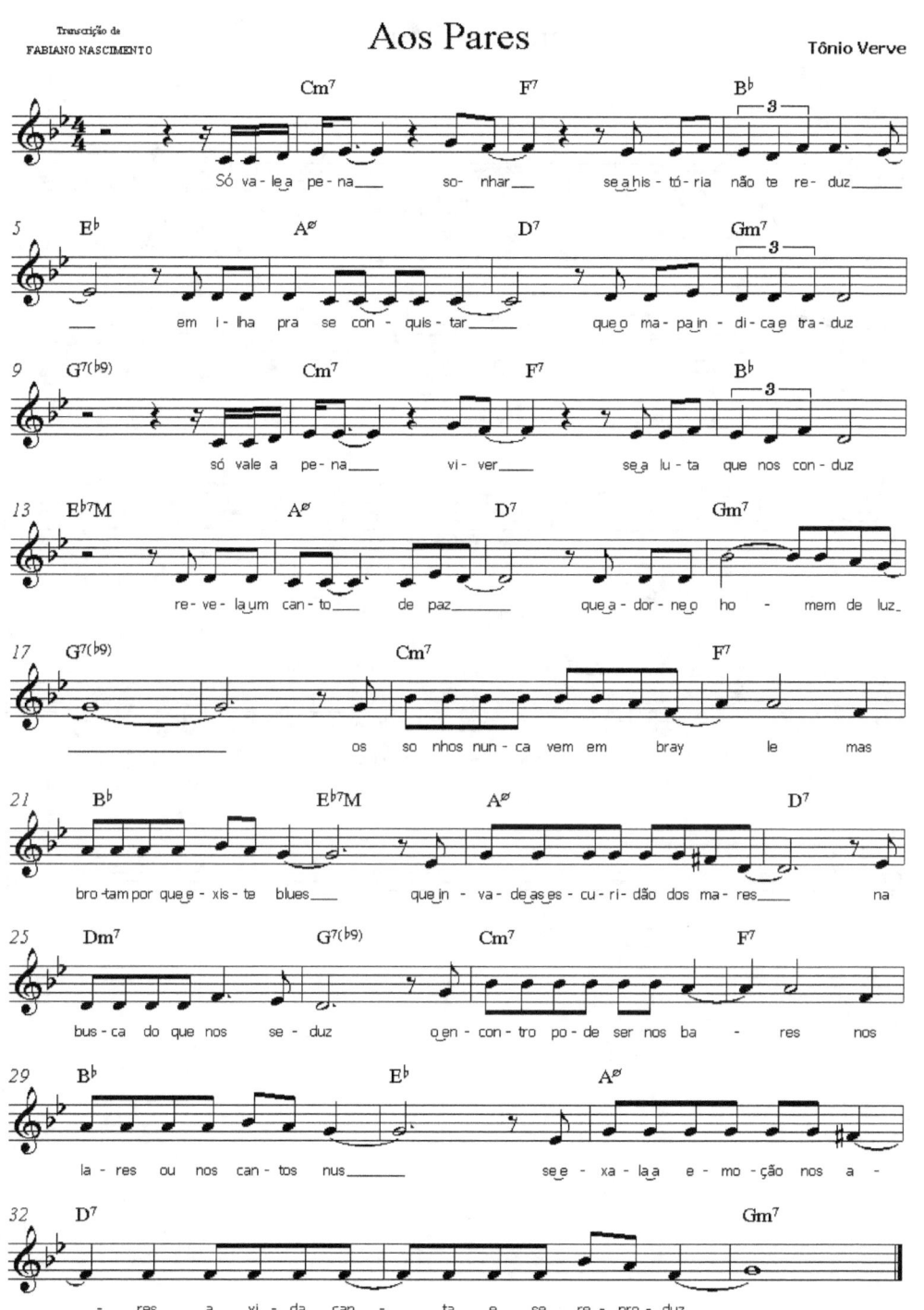

Tonio Verve

Semente Maior

Tônio Verve e Adriani Ribeiro

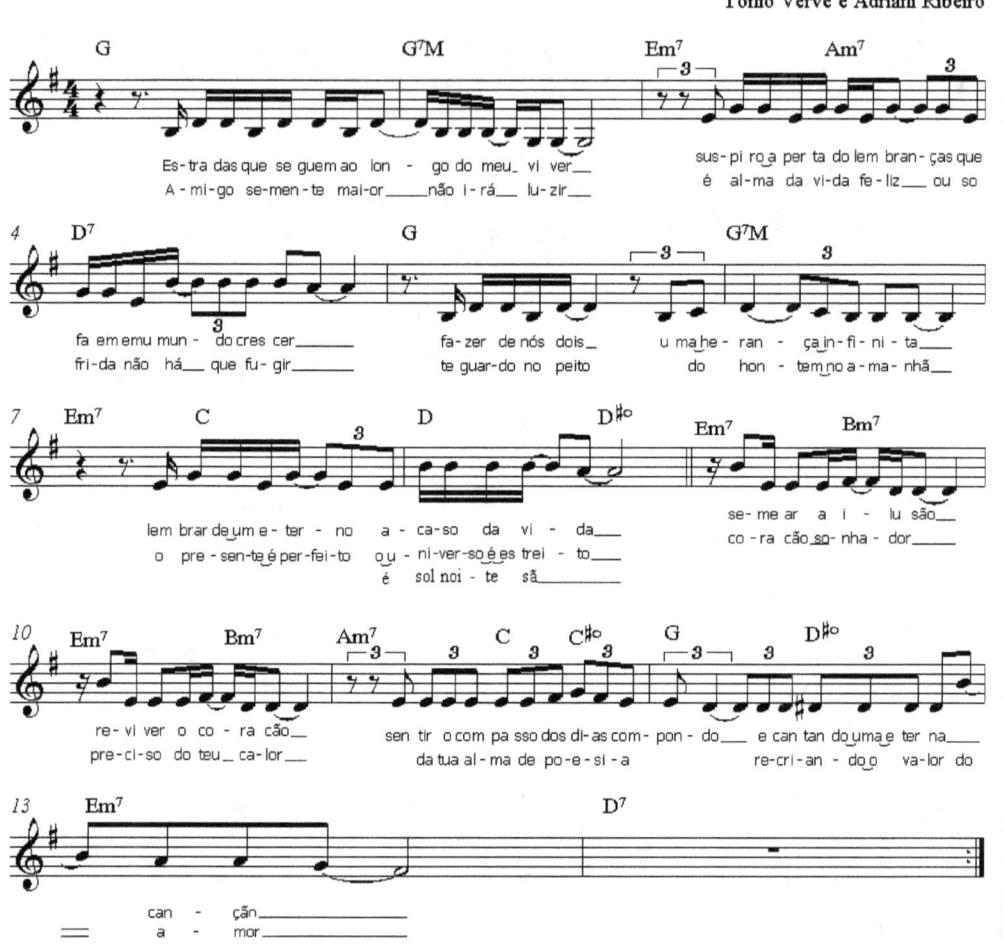

Passado no Cais

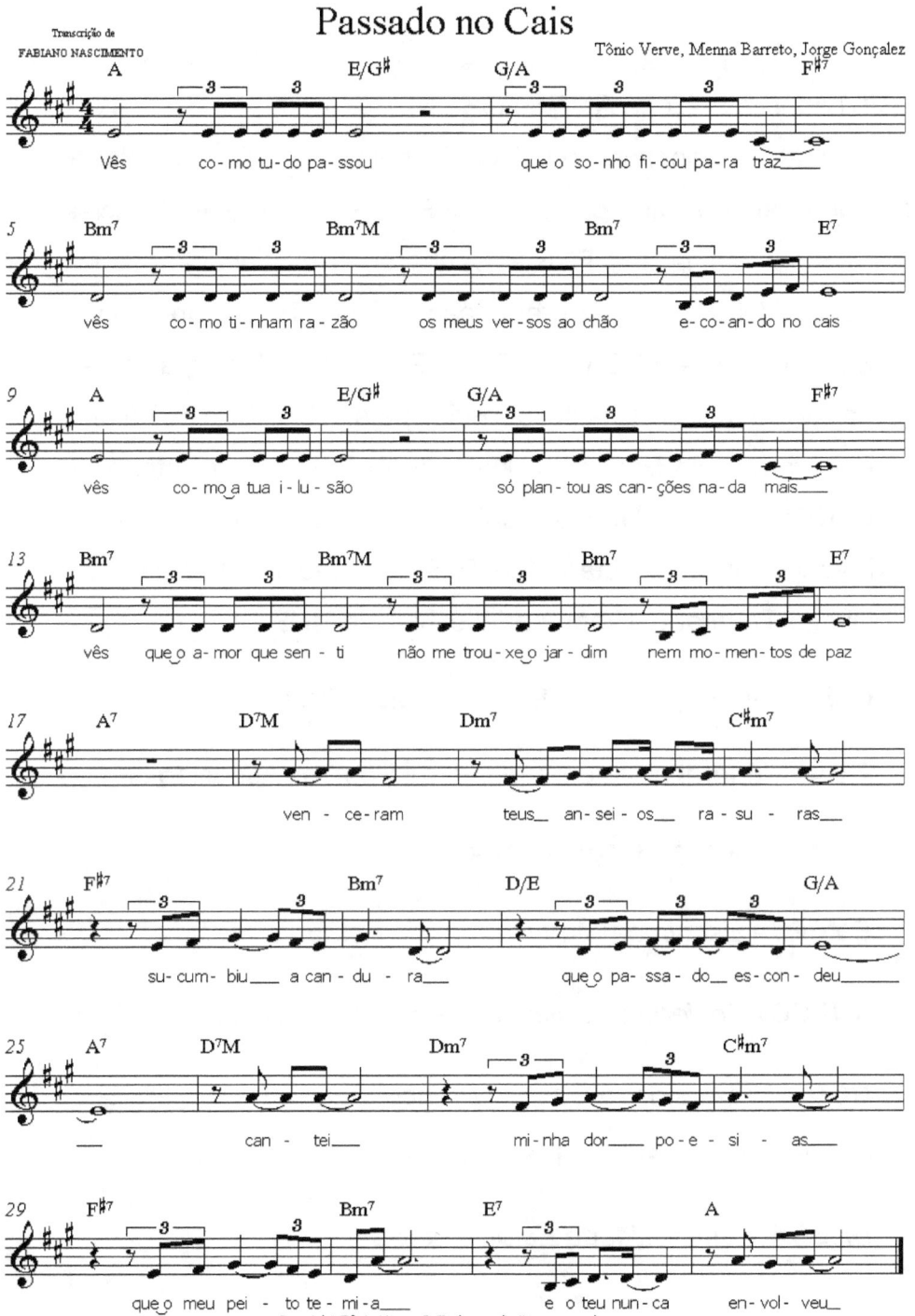

SOBRE O AUTOR

TÔNIO VERVE (José Antônio da Silva)
Poeta, compositor, músico, Técnico de Contabilidade, Bacharel em Direito pela SUESC. Bacharel em Ciências Econômicas pela UFRRJ. Bacharel em Educação Física pela UNESA. Pós-graduação Programme in Sport Management and Law - CIES, FGV e FIFA. Pós-graduação em Docência do Ensino Superior pela UCB. Direito Público e Privado pela Escola da Defensoria Pública do Estado do Rio de Janeiro. Direito Público e Privado pela Escola da Magistratura do Estado do Rio de Janeiro. Professor de Direito Tributário, Empresarial e Civil da UNESA.

CIES - International Centre For Sports Studies

FIFA - Fédération Internationale de Football Associagion

FGV - Fundação Getúlio Vargas

EMERJ - Escola da Magistratura do Estado do RJ

SUESC - Sociedade Unificada de Ensino Superior e Cultura

UCB – Universidade Castelo Branco
UFRRJ - Universidade Federal Rural do Rio de Janeiro

UNESA - Universidade Estácio de Sá

www.ingramcontent.com/pod-product-compliance
Lightning Source LLC
Chambersburg PA
CBHW070241190526
45169CB00001B/263